历代经典碑帖高清放大对照本

欧阳询
九成宫醴泉铭

荆霄鹏 编

长江出版传媒

湖北美术出版社

图书在版编目（CIP）数据

欧阳询九成宫醴泉铭／荆霄鹏编 .
—武汉：湖北美术出版社，2014.10（2019.2重印）
（历代经典碑帖高清放大对照本）
ISBN 978-7-5394-6969-0

Ⅰ．①欧…
Ⅱ．①荆…
Ⅲ．①楷书－碑帖－中国－唐代
Ⅳ．① J292.33

中国版本图书馆 CIP 数据核字（2014）第 132737 号

责任编辑：熊晶
策划编辑：林芳　王祝
技术编辑：范晶
编写顾问：杨庆
封面设计：图书整合机构 JINGRENTUSHU

历代经典碑帖高清放大对照本
欧阳询九成宫醴泉铭　　　　　© 荆霄鹏　编
出版发行：长江出版传媒　湖北美术出版社
地　　址：武汉市洪山区雄楚大道 268 号 B 座
邮　　编：430070
电　　话：（027）87391256　　87679564
网　　址：http://www.hbapress.com.cn
E－mail：hbapress@vip.sina.com
印　　刷：武汉市金港彩印有限公司
开　　本：880mm×1230mm　　1/16
印　　张：5
版　　次：2014 年 10 月第 1 版　　2019 年 2 月第 7 次印刷
定　　价：30.00 元

出版说明

每一门艺术都有它的学习方法，临摹法帖被公认为学习书法的不二法门，但何为经典，如何临摹，仍然是学书者不易解决的两个问题。本套丛书引导读者认识经典，揭示法书临习方法，为学书者铺就了顺畅的书法艺术之路。具体而言，主要体现以下特色：

一、选帖严谨，版本从优

本套丛书遴选了历代碑帖的各种书体，上起先秦篆书《石鼓文》，下至明清王铎行草书等，这些法帖经受了历史的考验，是公认的经典之作，足以从中取法。但这些法帖在历史的流传中，常常出现多种版本，各版本之间或多或少会存在差异，对于初学者而言，版本的鉴别与选择并非易事。本套丛书对碑帖的各种版本作了充分细致的比较，从中选择了保存完好、字迹清晰的版本，最大程度还原出碑帖的形神风韵。

二、原帖精印，例字放大

尽管我们认为学习经典重在临习原碑原帖，但相当多的经典法帖，或因捶拓磨损变形，或因原字过小难辨，给初期临习带来困难。为此，本套丛书在精印原帖的同时，选取原帖最具代表性的例字予以放大还原成墨迹，或用名家临本，与原帖进行对照，方便读者对字体细节的深入研究与临习。

三、释文完整，指导精准

各册对原帖用简化汉字进行标识，方便读者识读法帖的内容，了解其背景，这对深研书法本身有很大帮助。同时，笔法是书法的核心技术，赵孟頫曾说："书法以用笔为上，而结字亦须用工，盖结字因时而传，用笔千古不易。"因此对诸帖用笔之法作精要分析，揭示其规律，以期帮助读者掌握要点。

俗话说"曲不离口，拳不离手"，临习书法亦同此理。不在多讲多说，重在多写多练。本套丛书从以上各方面为读者提供了帮助，相信有心者藉此对经典法帖能登堂入室，举一反三，增长书艺。

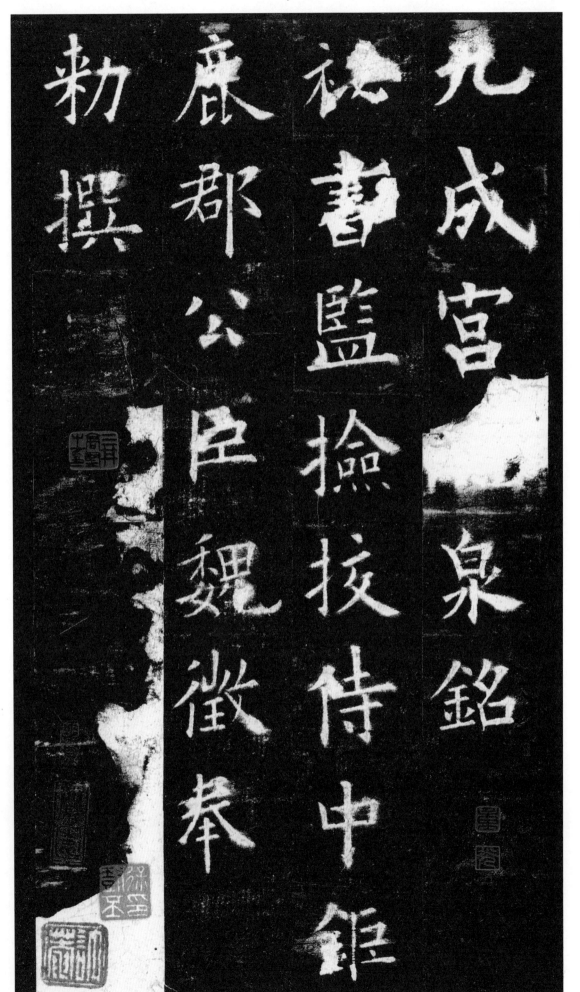

九成宫醴泉铭。祕（秘）书监捡校侍中。钜鹿郡公。臣魏徵奉勅（敕）撰。

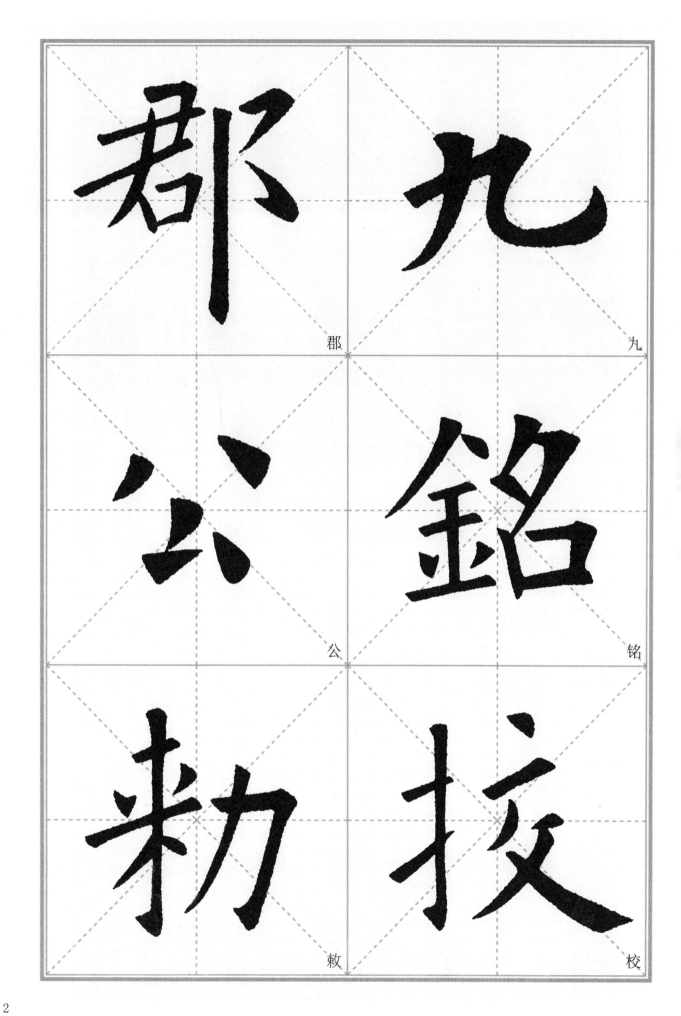

郡　九
公　铭
敕　校

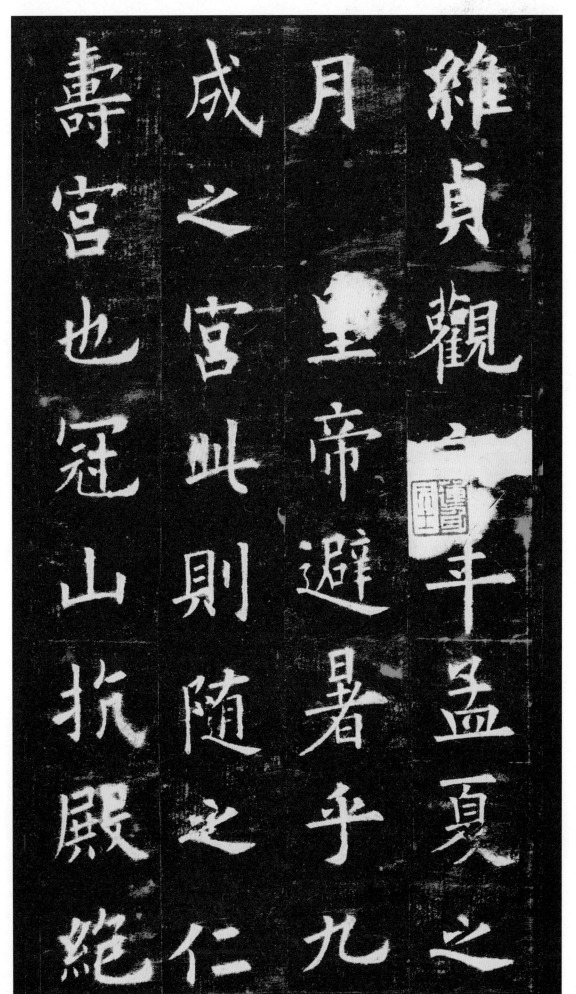

維貞觀六年孟夏之
月皇帝避暑乎九
成之宮此則隨之仁
壽宮也冠山抗殿絶

維貞觀六年孟夏之月。皇帝避暑乎九成之宮。此則隨之仁壽宮也。冠山抗殿。絶

3

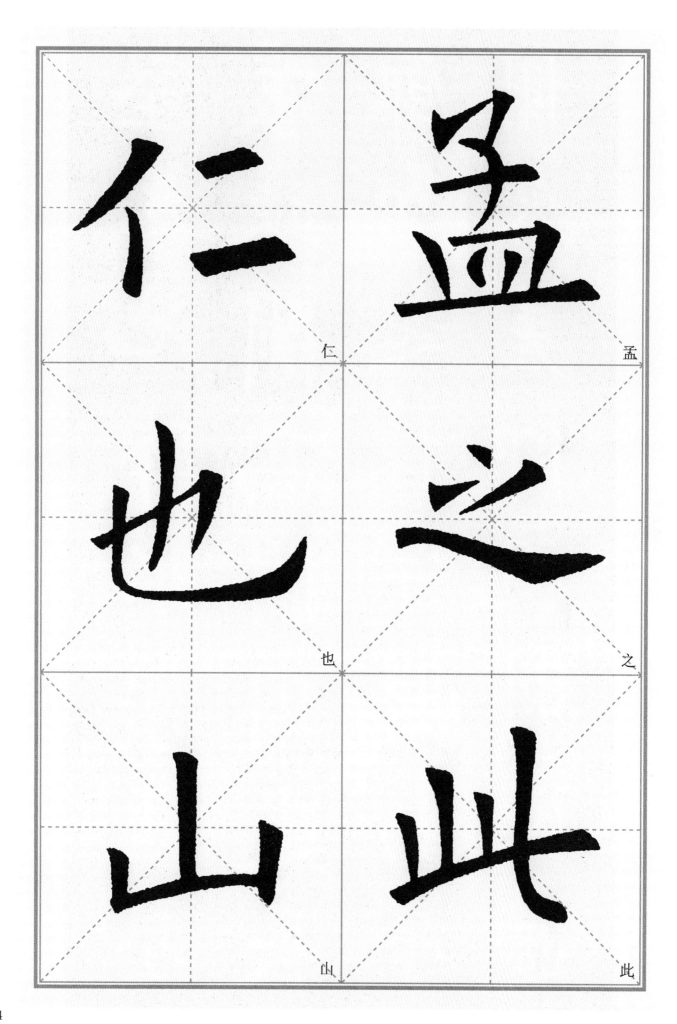

仁 孟

也 之

山 此

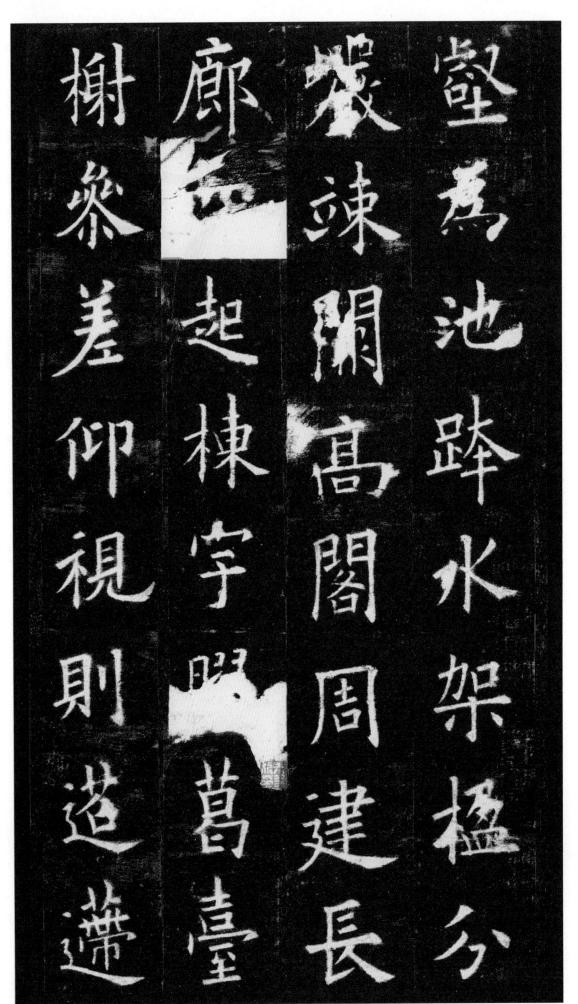

墼为池。跨水架楹。分巘（岩）竦阙。高阁周建。长廊四起。栋宇胶葛。台榭条（参）差。仰视则迢递

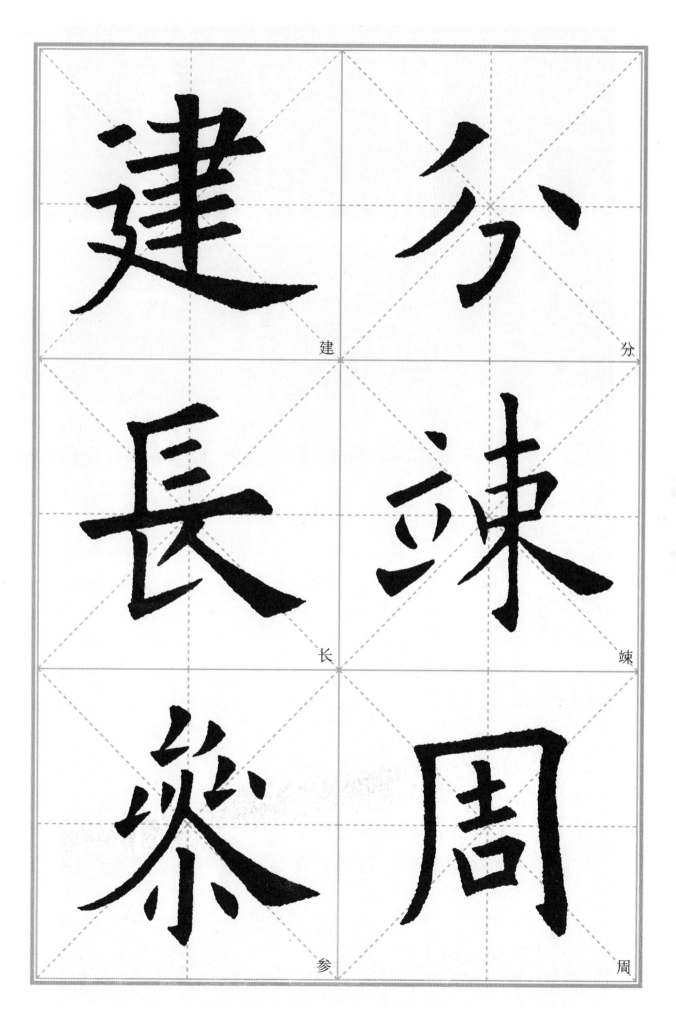

建

分

长

竦

参

周

百尋下臨則崢嶸千
仞珠璧交暎金碧相
暉照灼雲霞蔽虧日
月觀其移山廻澗窮

百寻。下临则峥嵘千仞。珠璧交暎（映）。金碧相晖。照灼云霞。蔽亏日月。观其移山廻（回）涧。穷

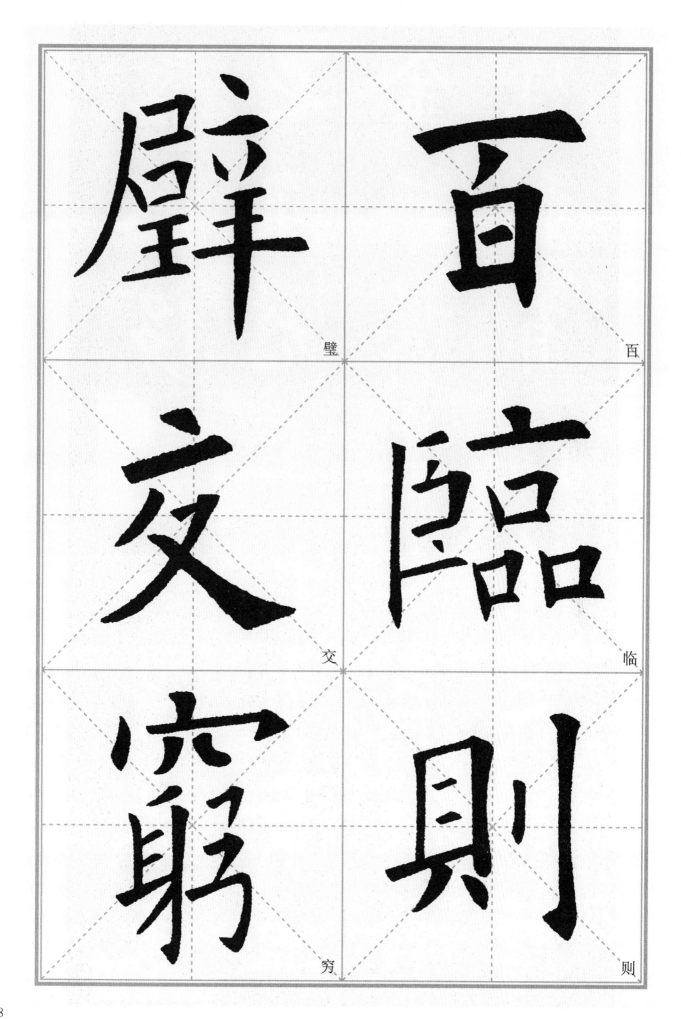

辟　百

交　臨

穷　则

8

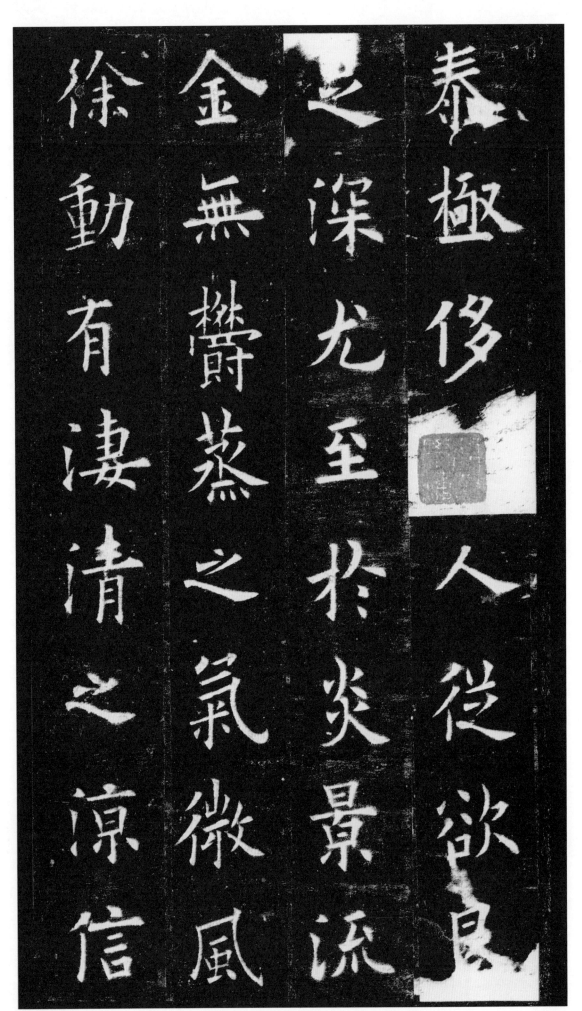

泰极侈。以人从欲。良足深尤。至於炎景流金。无郁蒸之气。微风徐动。有凄清之凉（凉）。信

9

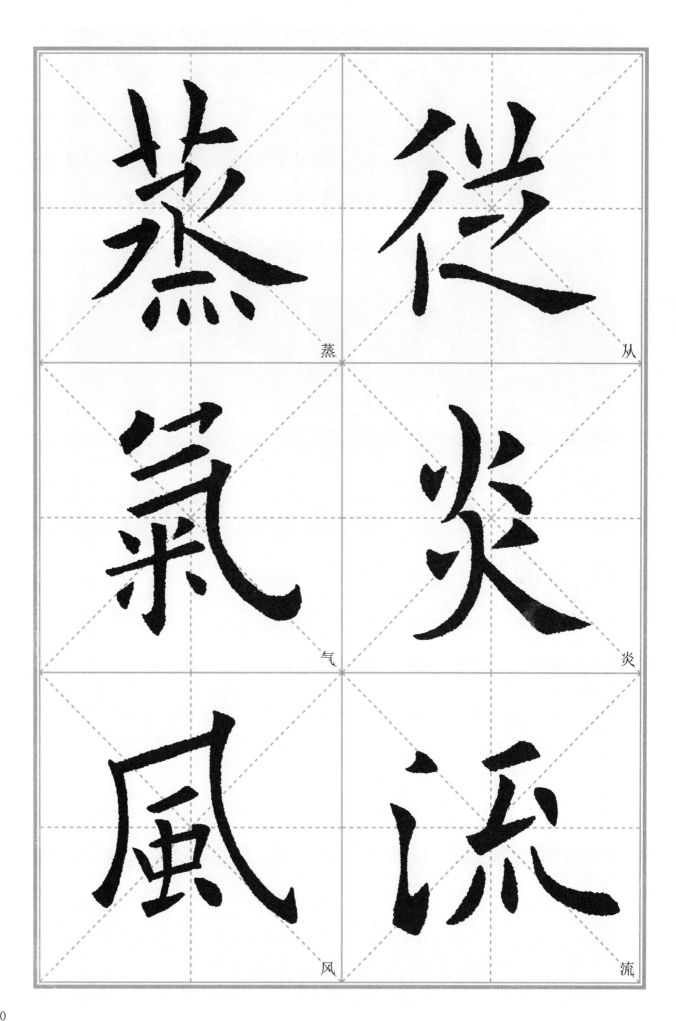

蒸　从　气　炎　风　流

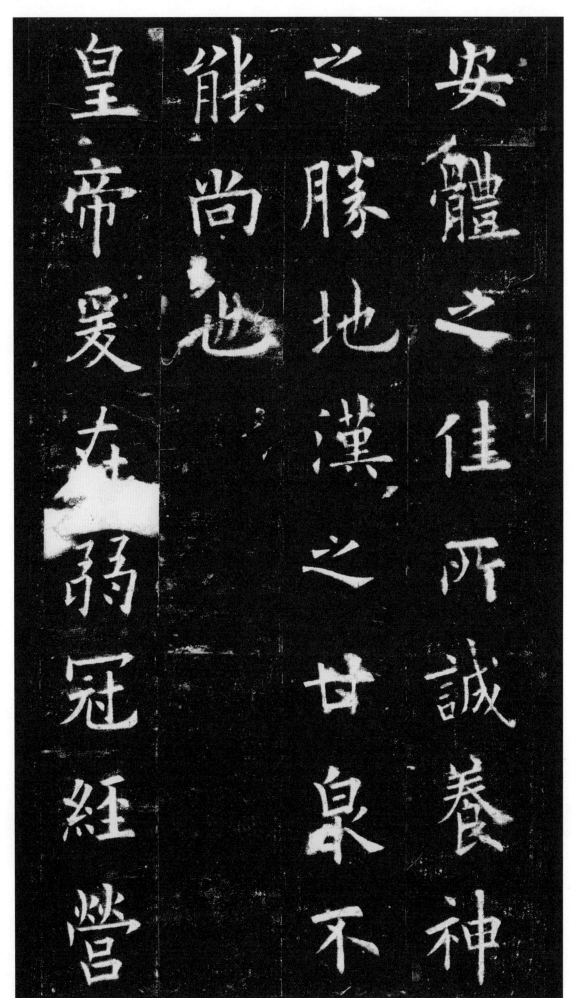

安体之佳所。诚养神之胜地。汉之甘泉。不能尚也。皇帝爰在弱冠。经营

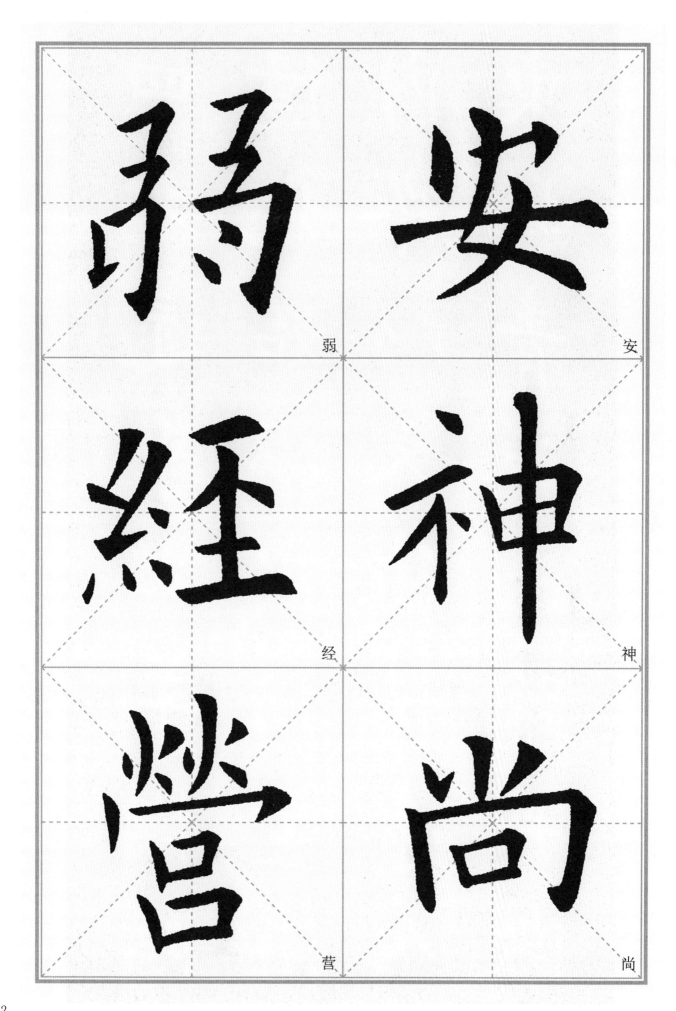

弱　安

经　神

营　尚

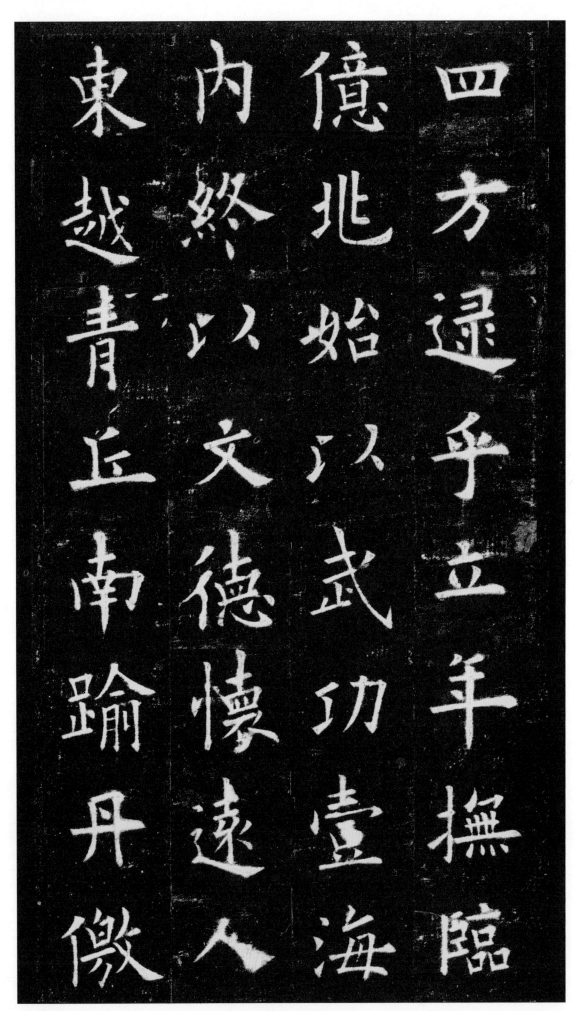

四方。逮乎立年。抚临亿兆。始以武功壹海内。终以文德怀远人。东越青丘。南踰（逾）丹傲（徼）。

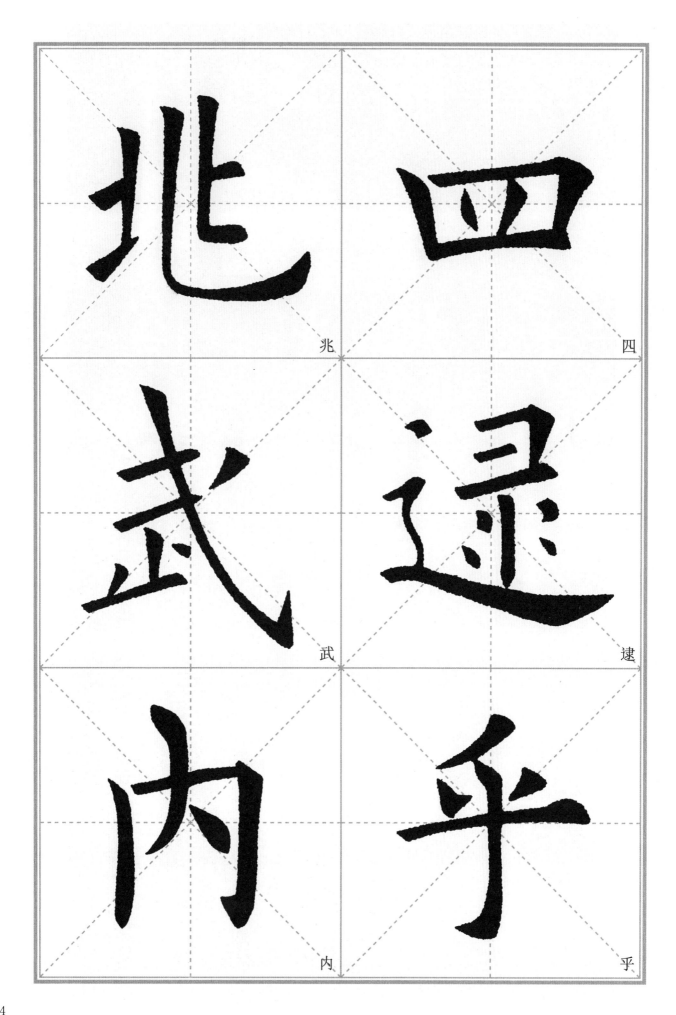

兆　四

武　逮

内　乎

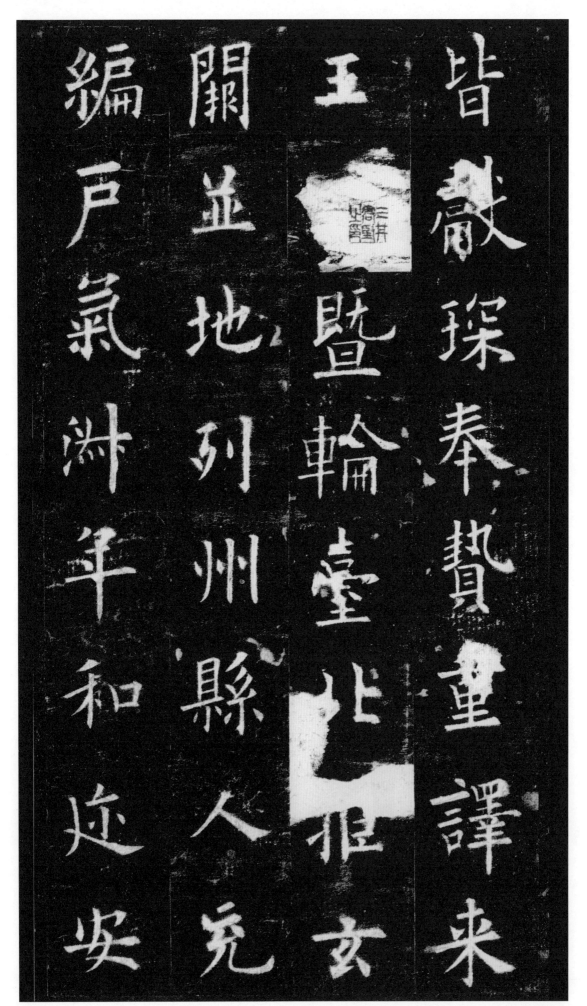

皆献琛奉贽。重译来王。西暨轮台。北拒玄阙。并（并）地列州县。人充编户。气淑年和。迩安

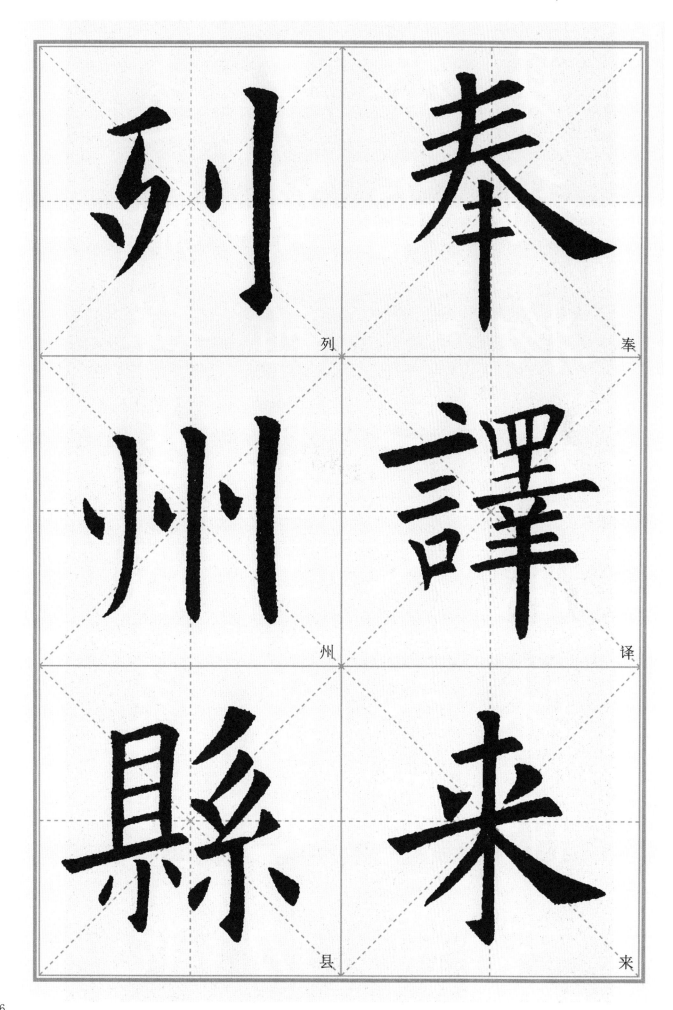

列 奉

州 譯 译

縣 来
县

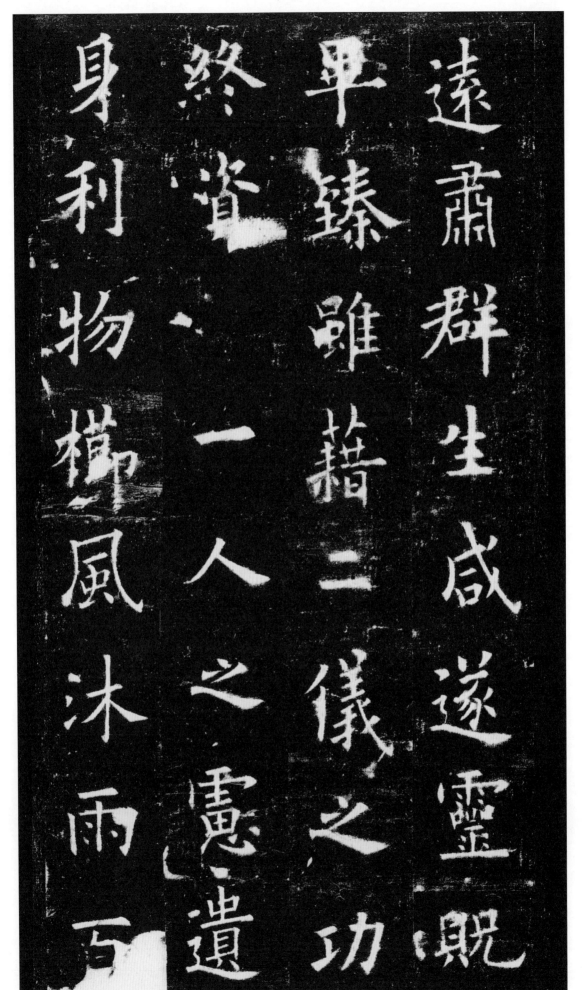

远肃。群生咸遂。灵贶毕臻。虽藉二仪之功。终资一人之虑。遗身利物。栉风沐雨。百

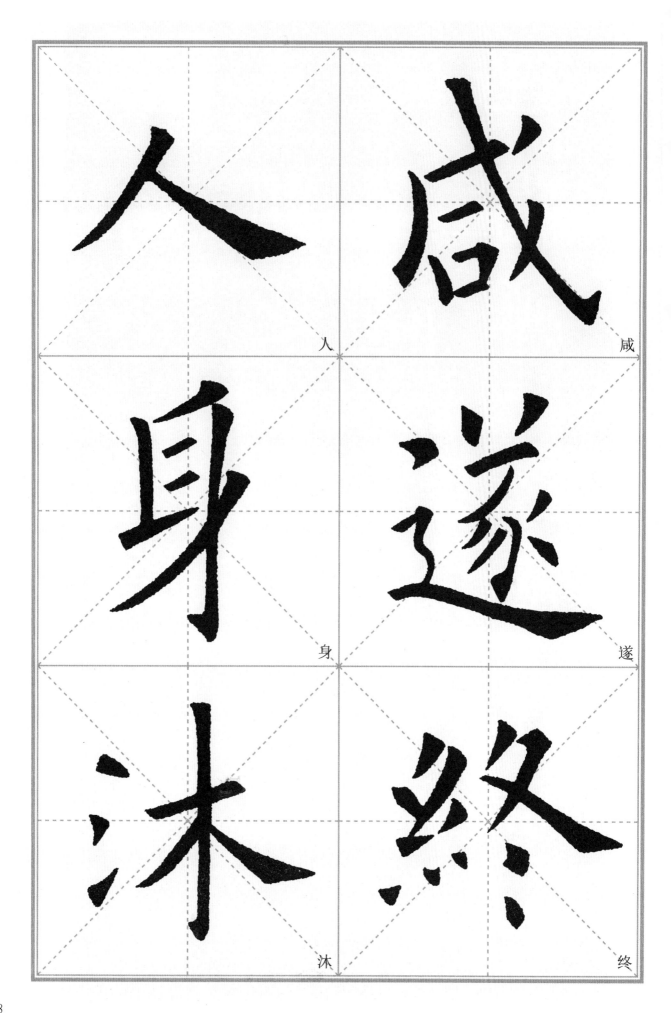

為心憂勞成疾同

堯肌之如腊甚禹足

之胼胝針石屢加膝

理猶滯爰居京室每

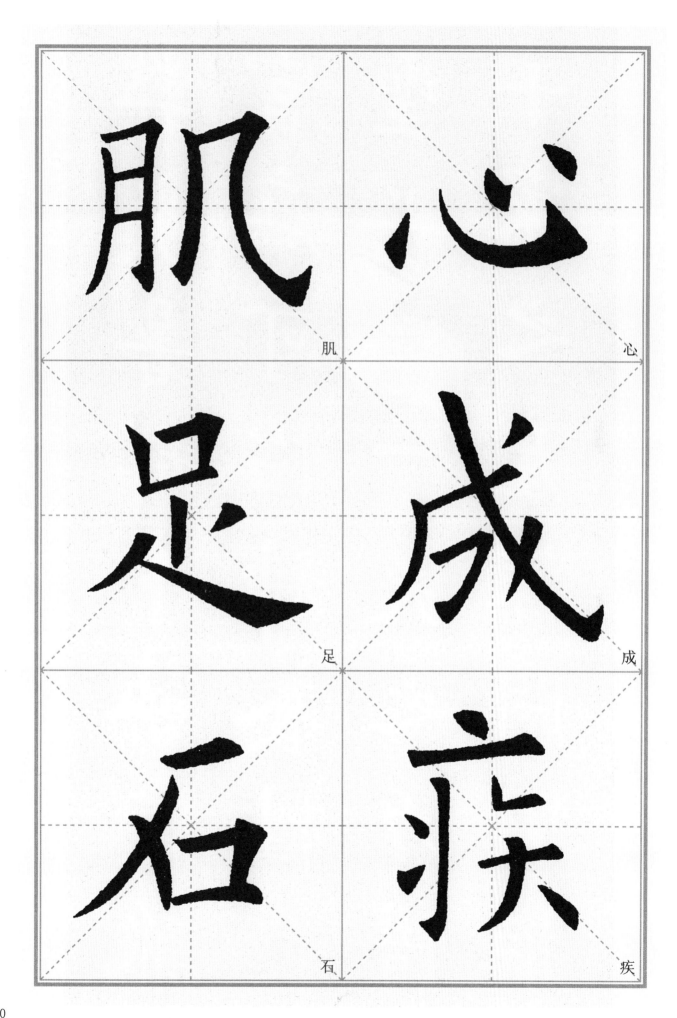

肌　心

足　成

石　疾

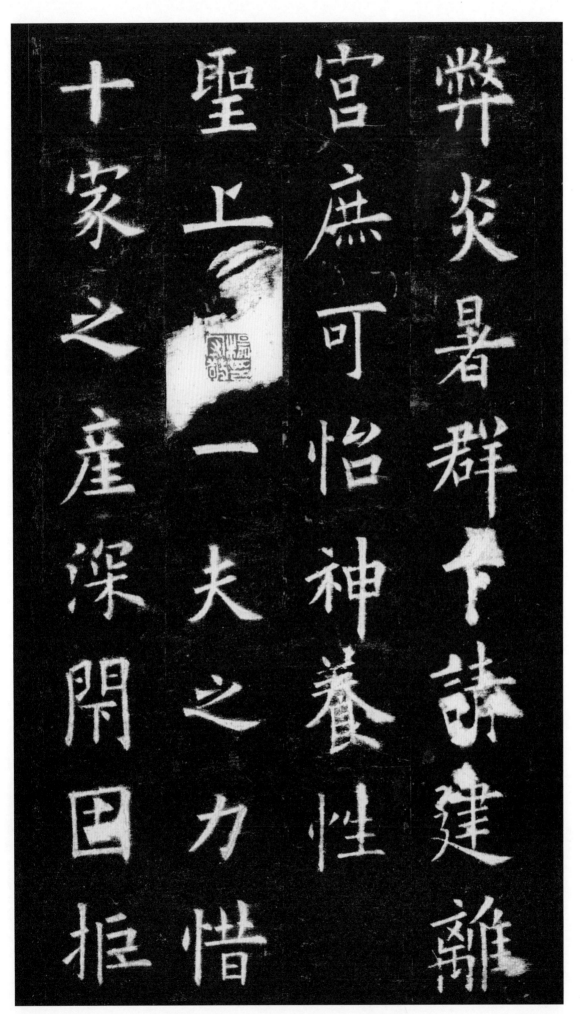

弊炎暑。群下请建离宫。庶可怡神养性。圣上爱一夫之力。惜十家之产。深闭固拒。

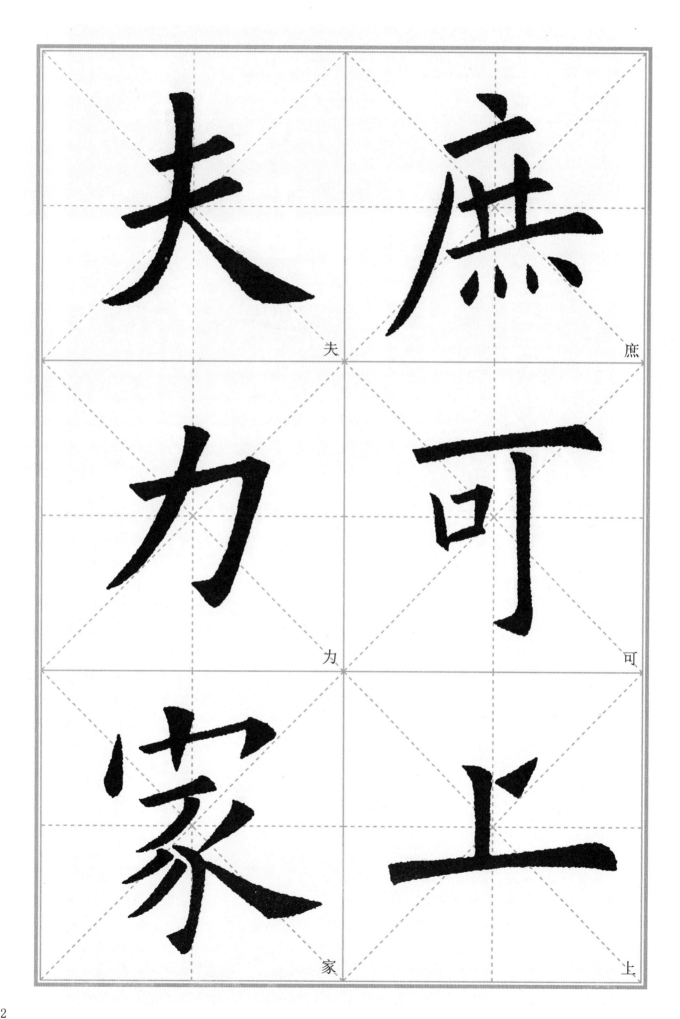

夫

庶

力

可

家

上

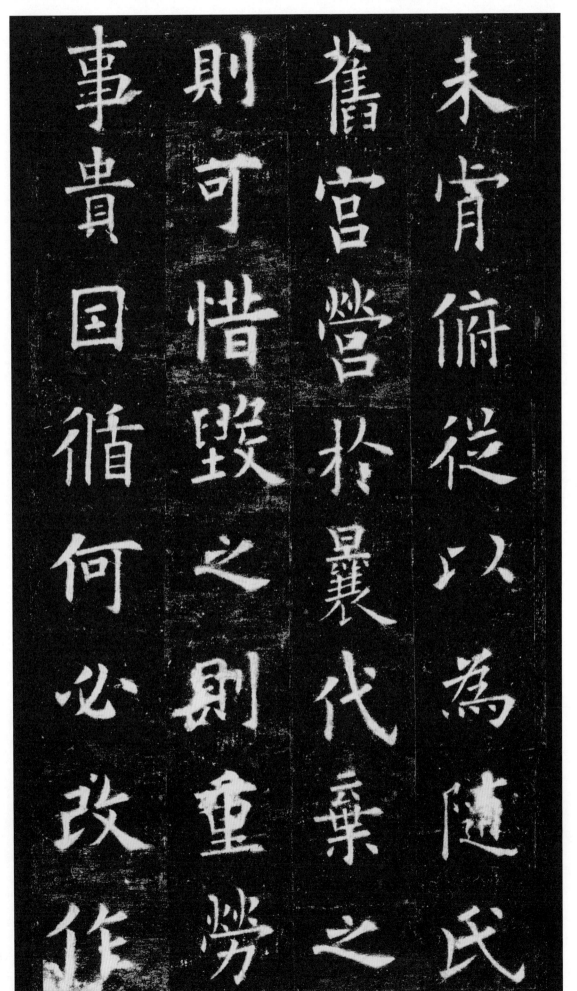

未肯俯从。以为随氏旧宫。营於曩代。弃（弃）之则可惜。毁之则重劳。事贵因循。何必改作。

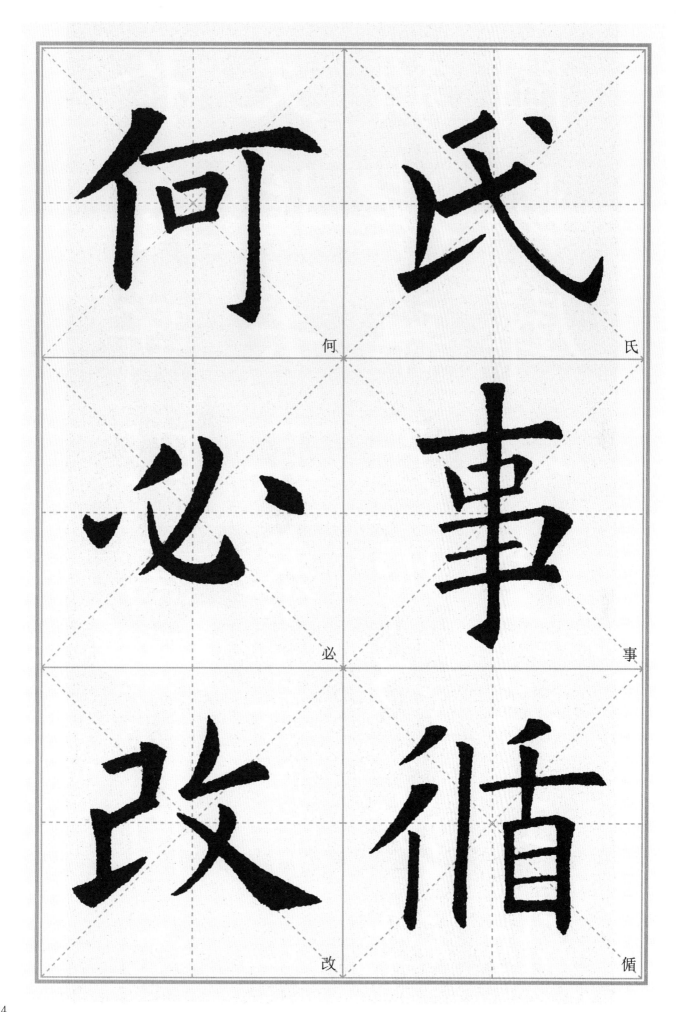

何　氏
必　事
改　循

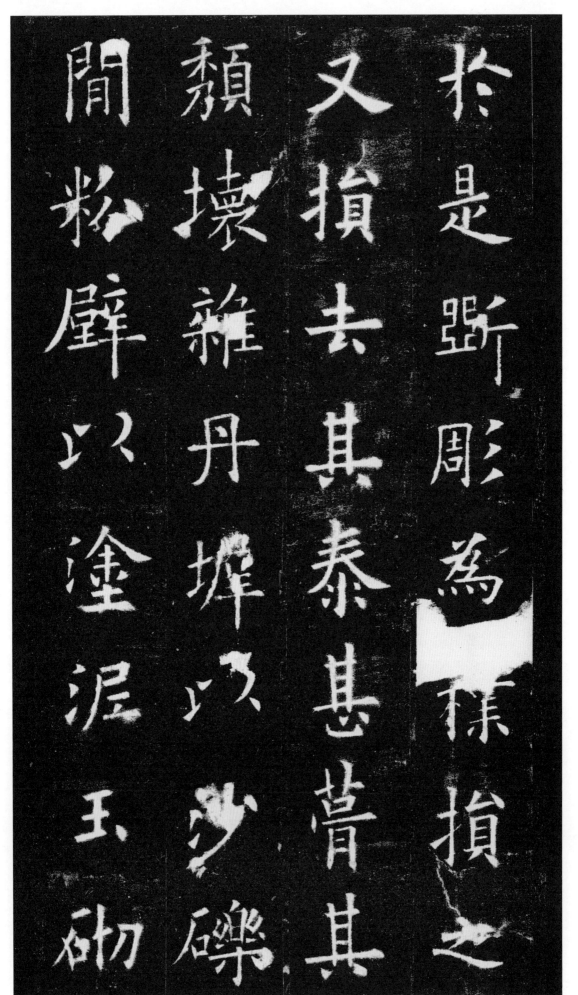

于是斲（斫）彫（雕）为朴。损之又损。去其泰甚。葺其颓坏。杂丹堊以沙砾。閒（间）粉壁以涂泥。玉砌

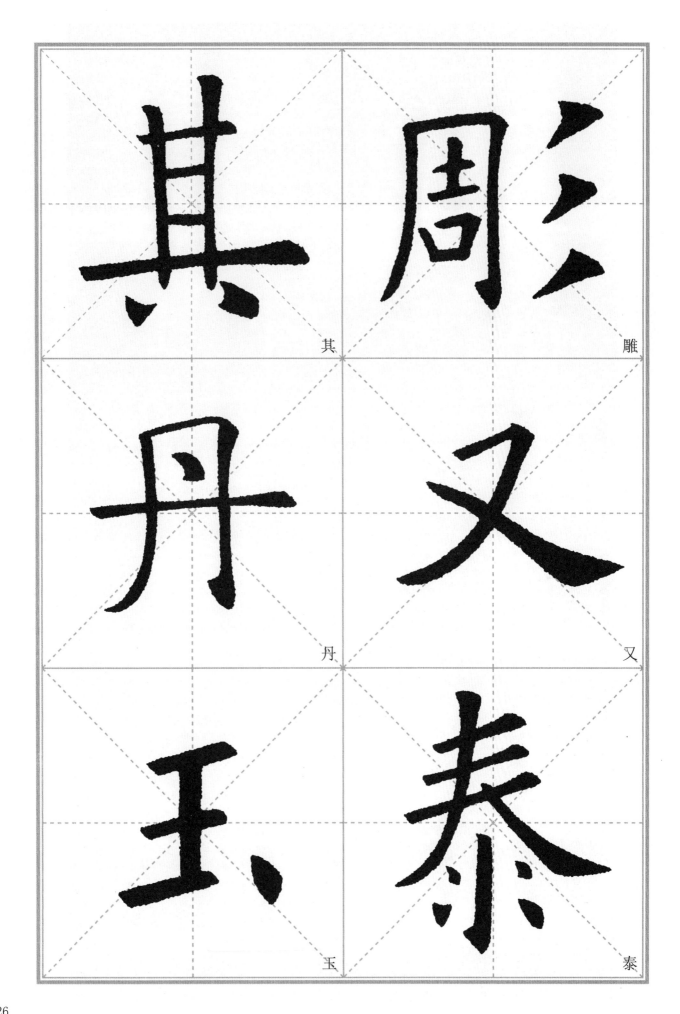

其　　　　　　雕

丹　　　　　　又

玉　　　　　　泰

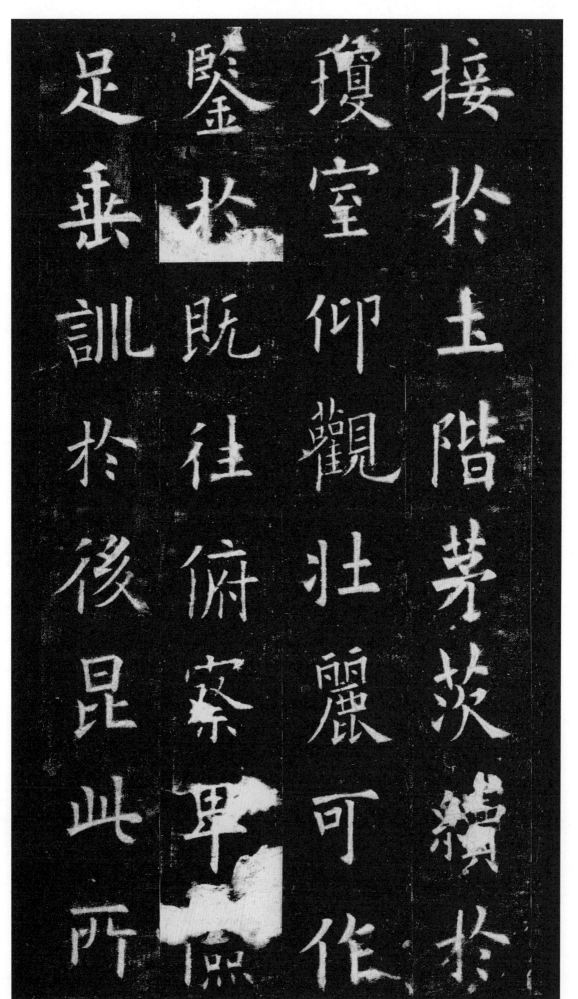

接於土阶。茅茨续于琼室。仰观壮丽。可作鉴于既往。俯察卑俭。足垂训於后昆。此所（所）

27

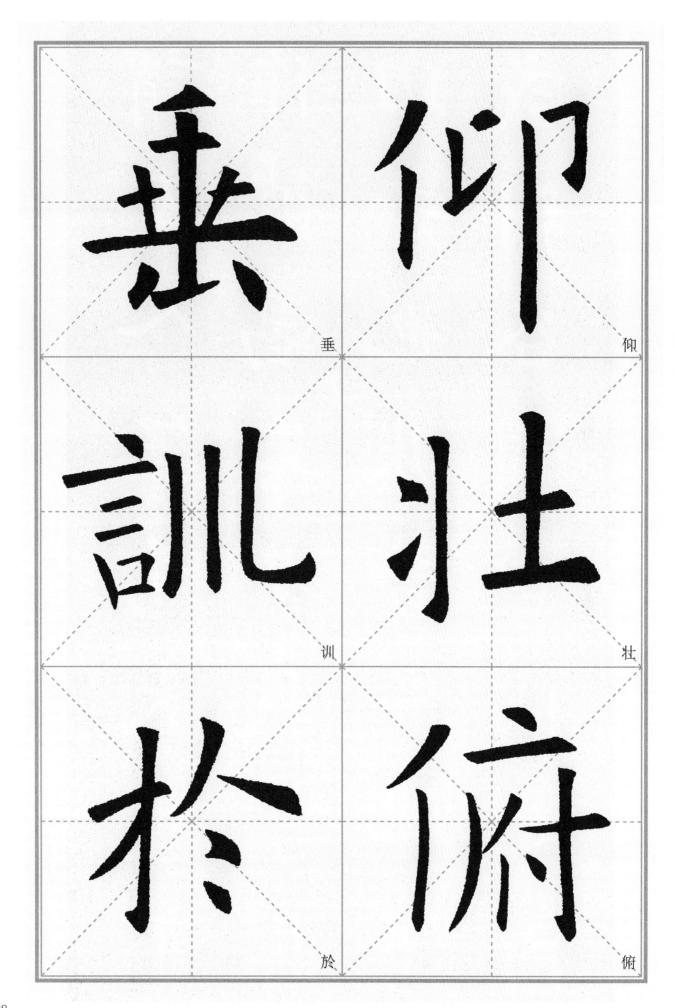

垂

仰

训

壮

於

俯

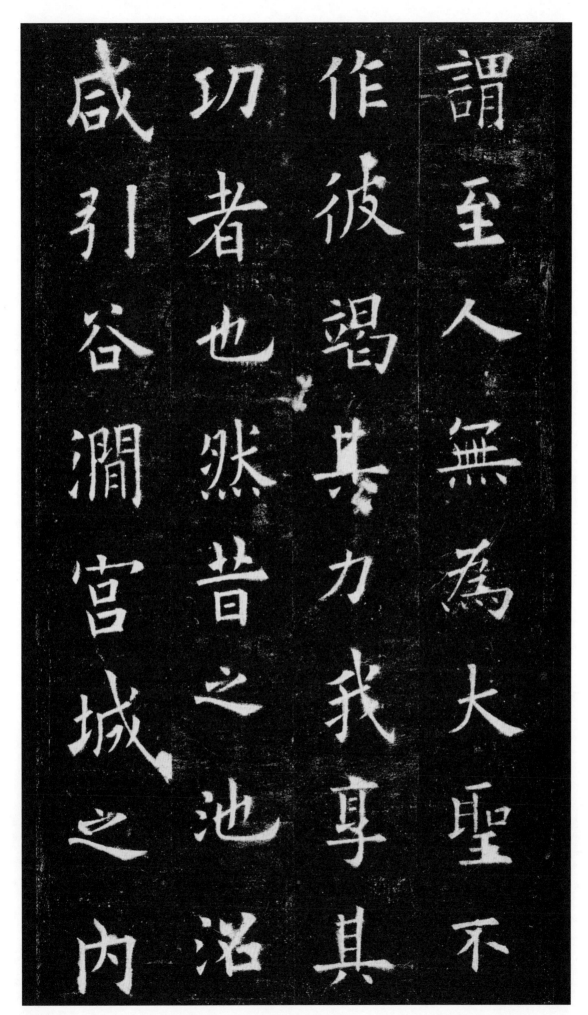

谓至人无为。大圣不作。彼竭其力。我享其功者也。然昔之池沼。咸引谷涧。宫城之内。

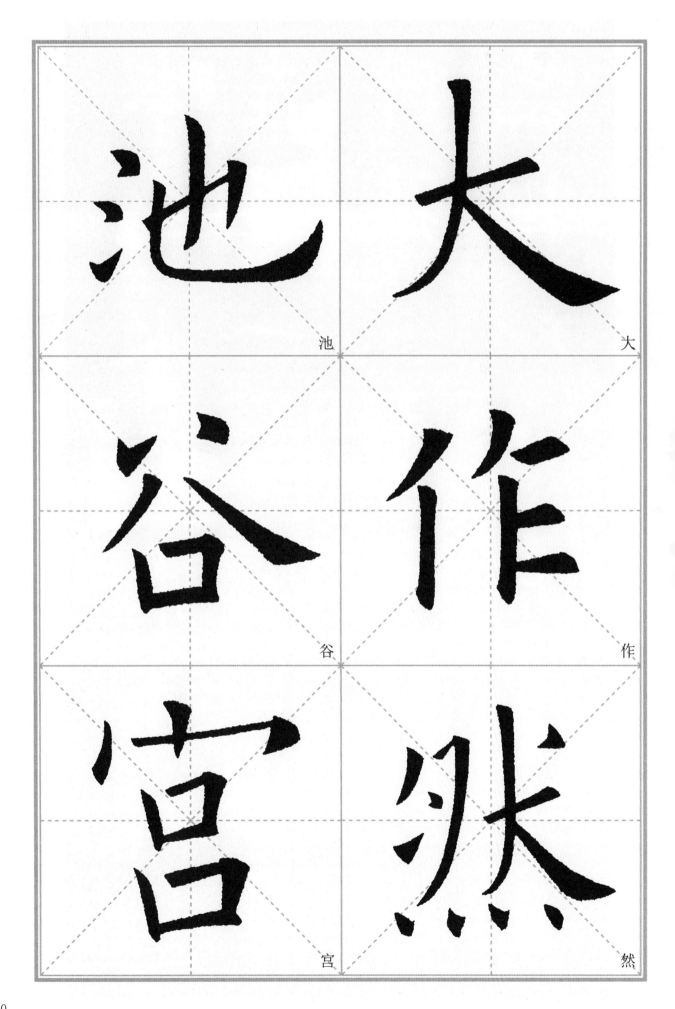

池

大

谷

作

宫

然

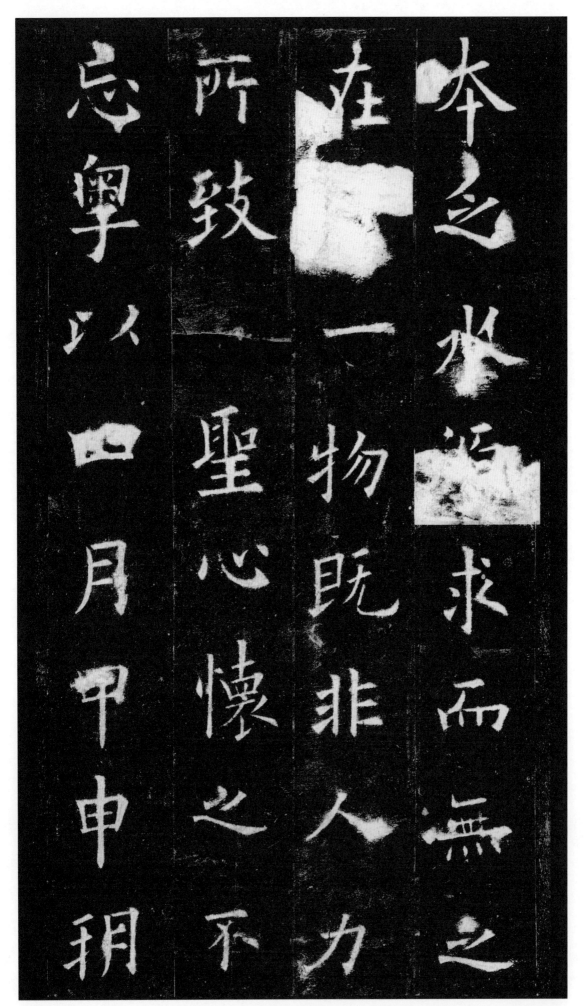

本乏水源。求而无之。在乎一物。既非人力所致。圣心怀之不忘。粤以四月甲申朔。

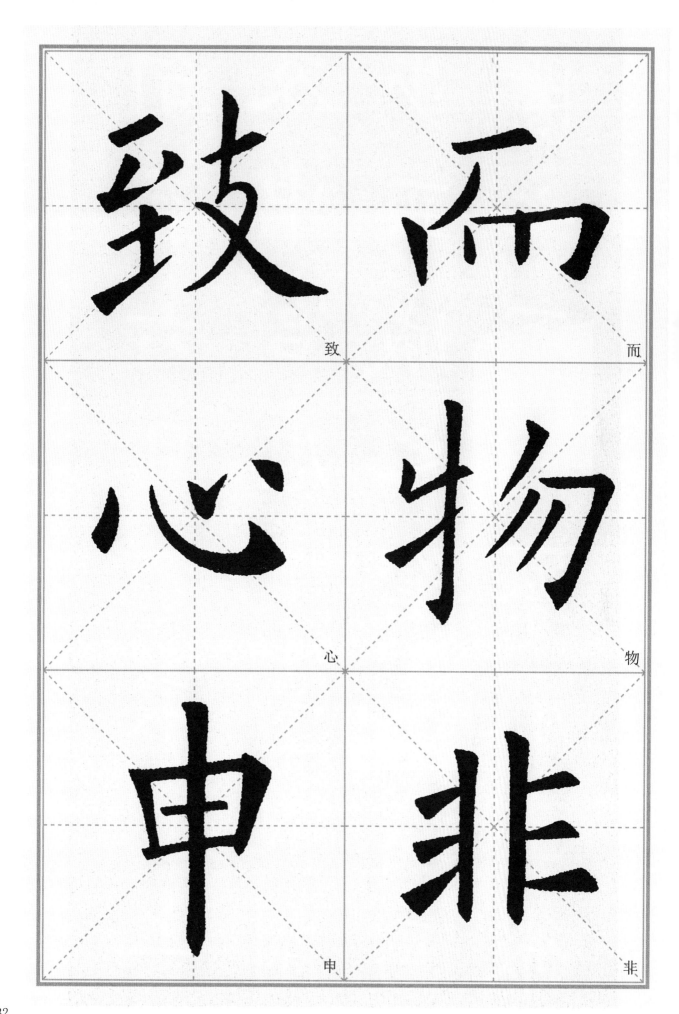

致　而

心　物

申　非

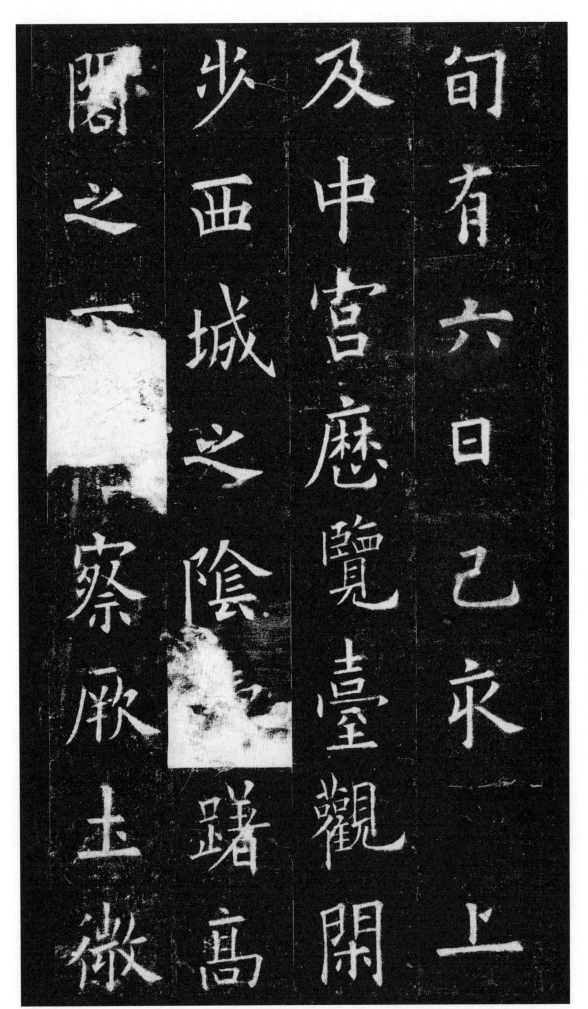

旬有六日己亥。上及中宫。历览台观。闲步西城之陰（阴）。蹰蹰高阁之下。俯察厥土。微

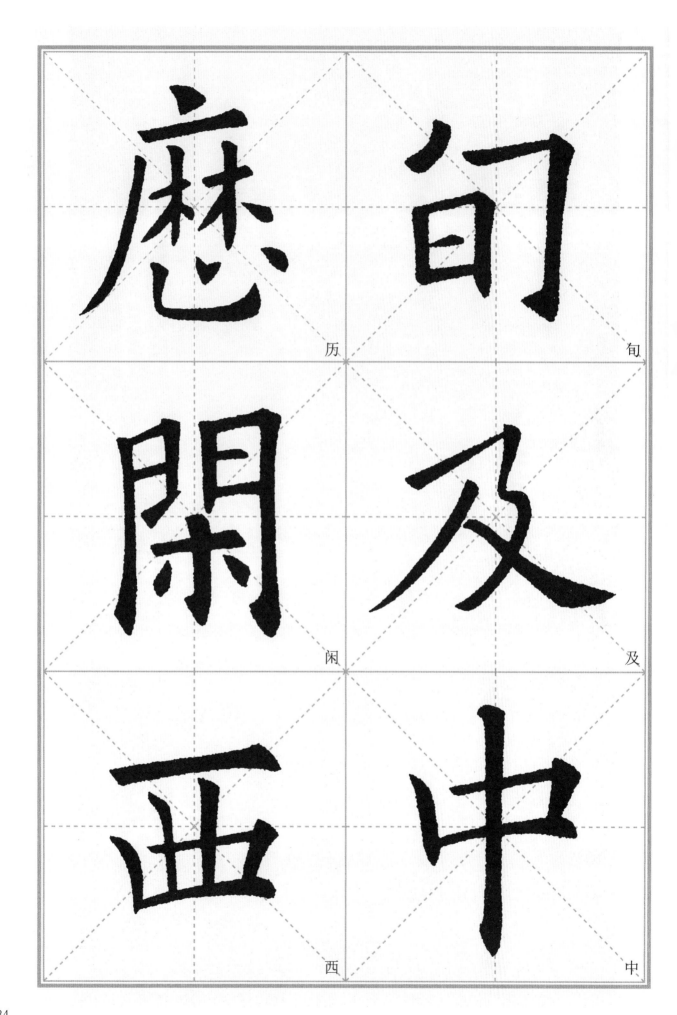

歷　旬

閑　及

西　中

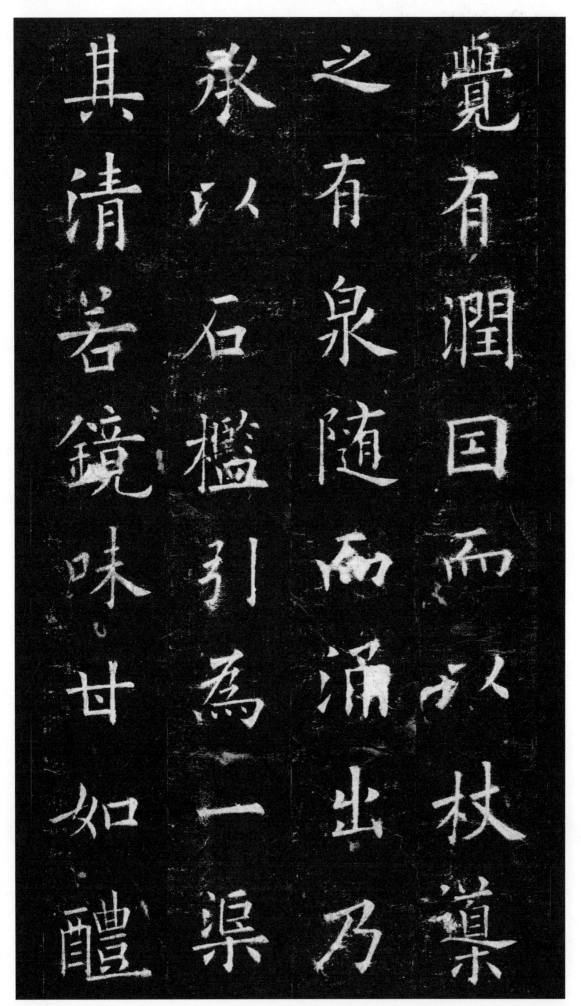

觉有润。因而以杖导之。有泉随而涌出。乃承以石槛。引为一渠。其清若镜。味甘如醴。

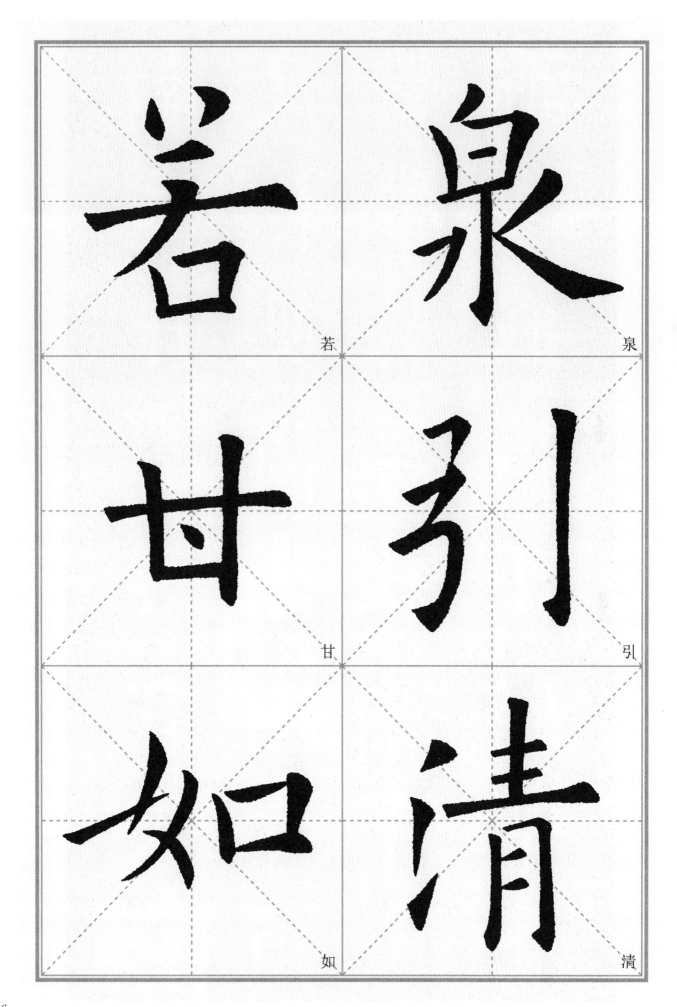

若

泉

甘

引

如

清

南注丹霄之右更東
度於雙闕毋□青琐
縈帶紫房激揚清波
滌荡瑕穢可以蕖養

南注丹霄之右。东流度於双阙。贯穿青琐。縈带紫房。激扬清波。涤荡瑕秽。可以导养

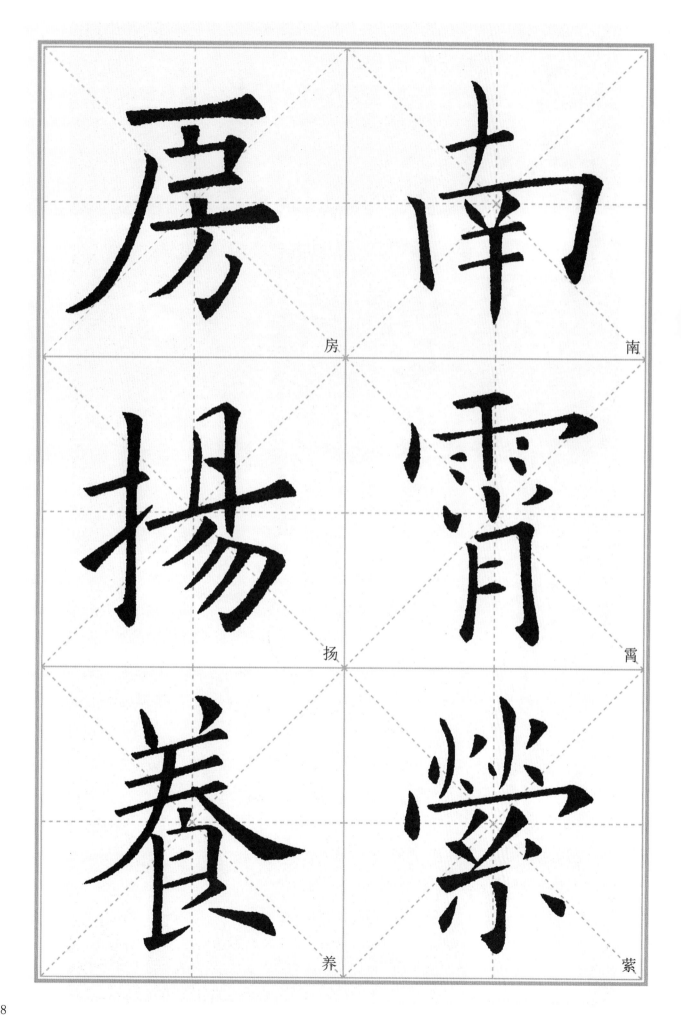

房　南

扬　霄

养　紫

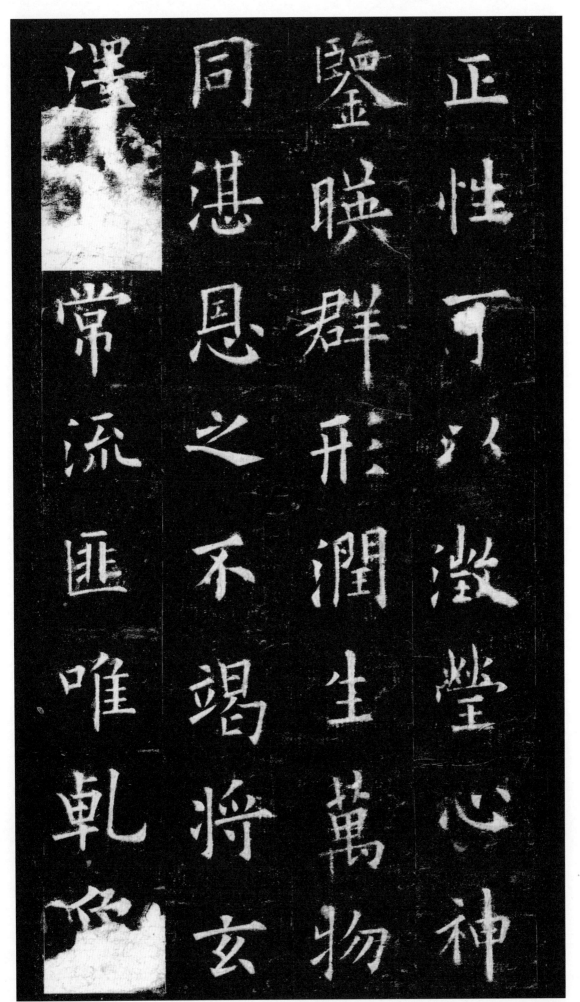

正性。可以澄（澄）莹心神。鉴暎（映）群形。润生万物。同湛恩之不竭。将玄泽之常流。匪唯乾象

玄 正 常 竭 唯 将

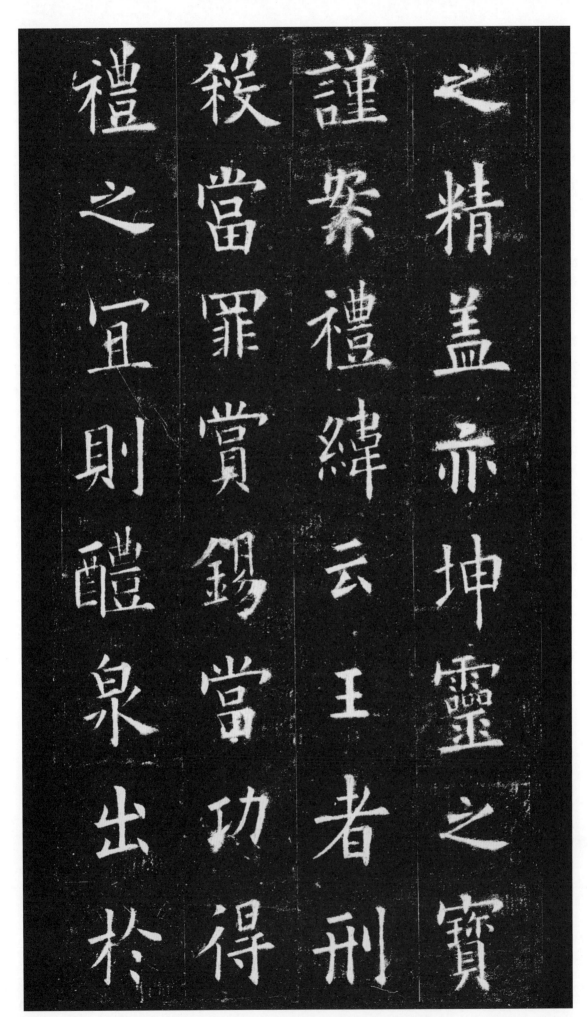

之精盖亦坤靈之寶
謹案禮緯云王者刑
殺當罪賞錫當功得
禮之宜則醴泉出於

刑　坤

当　纬

出　云

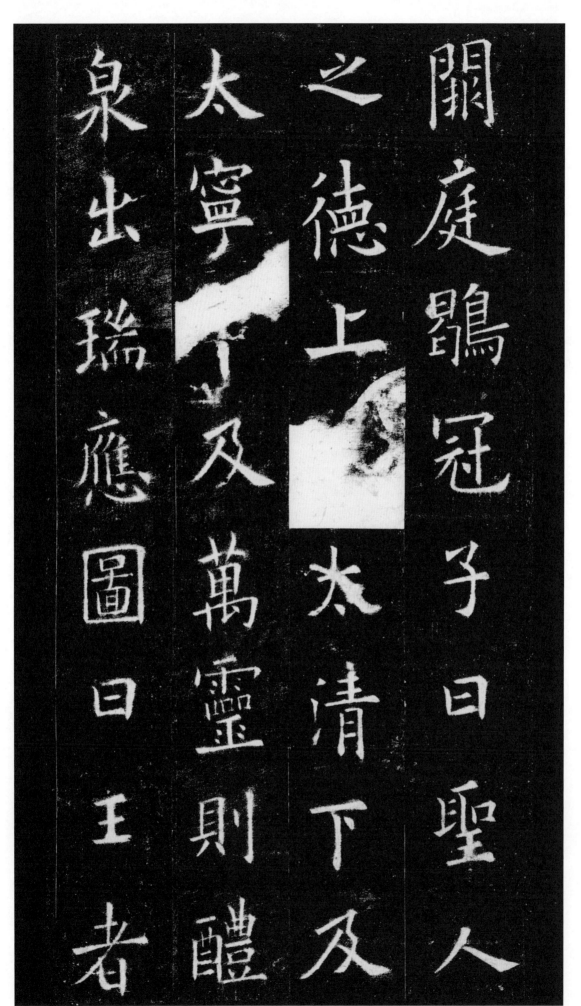

關庭鶡冠子曰聖人
之德上及
太清下及
太寧下及萬靈則醴
泉出瑞應圖曰王者

阙庭。鹖冠子曰。圣人之德。上及太清。下及太宁。中及万灵。则醴泉出。瑞应图曰。王者

43

庭

曰

冠

下

瑞

子

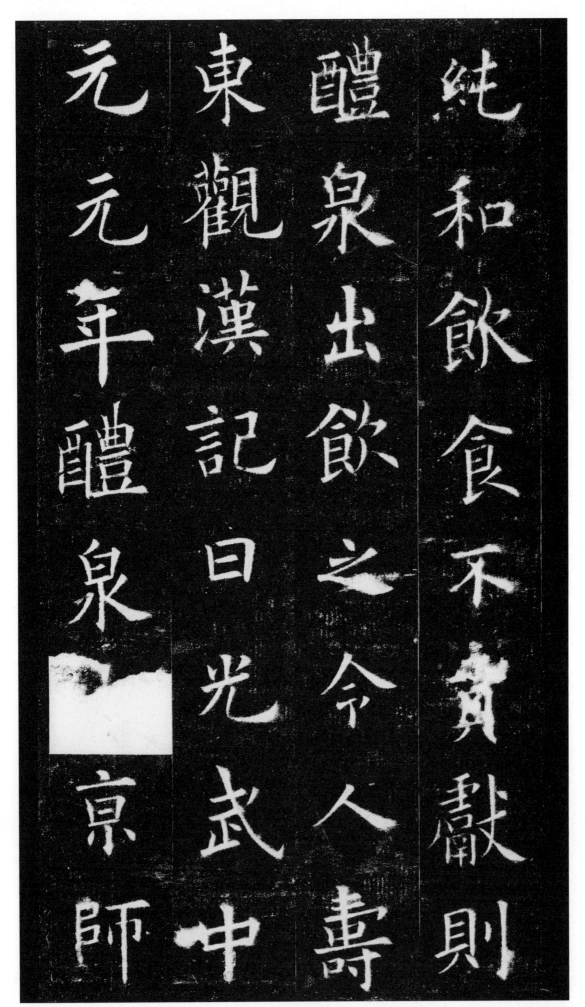

純和。飲食不貢獻。則醴泉出。飲之令人壽。東觀漢記曰。光武中元元年。醴泉出京師。

漢 汉

獻 献

光 光

飲 饮

元 元

令 令

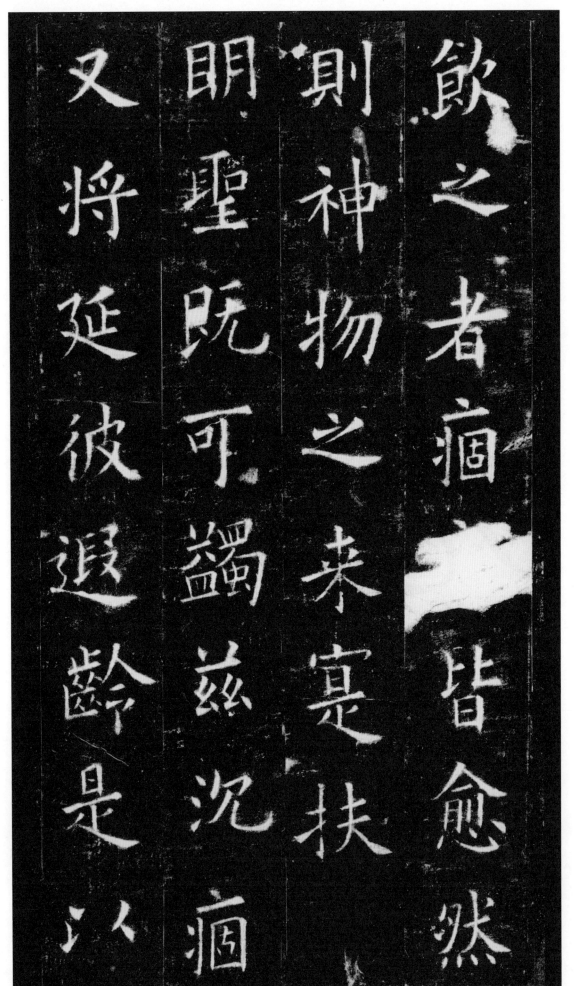

又将延彼遐龄是　明聖既可蠲兹沉痼　則神物之来寔扶　飲之者痼皆愈然

饮之者痼疾皆愈。然则神物之来。寔（实）扶明圣。既可蠲兹沉痼。又将延彼遐龄。是以

扶　者

沉　痼

延　皆

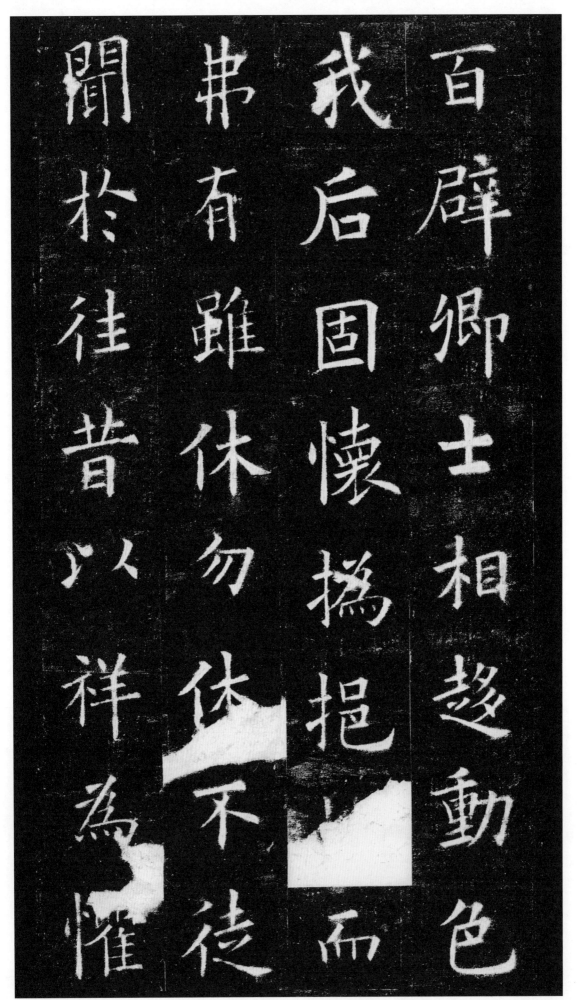

百辟卿士。相趋动色。我后固怀撝（扨）挹。撝而弗有。虽休勿休。不徒闻於往昔。以祥为惧。

弗　后
休　固
不　怀

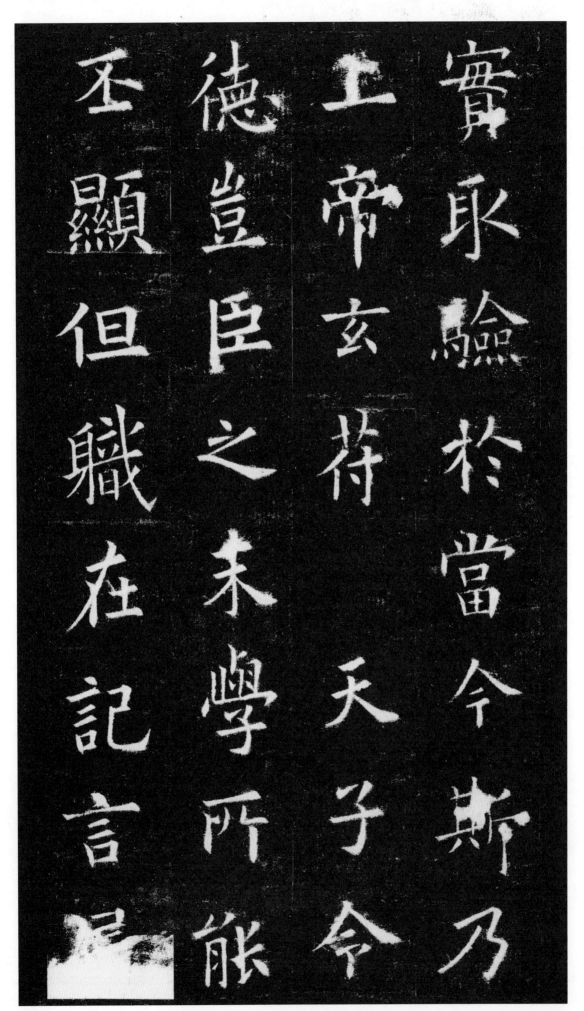

実取验於当今。斯乃上帝玄符。天子令德。岂臣之末学所（所）能丕显。但职在记言。属

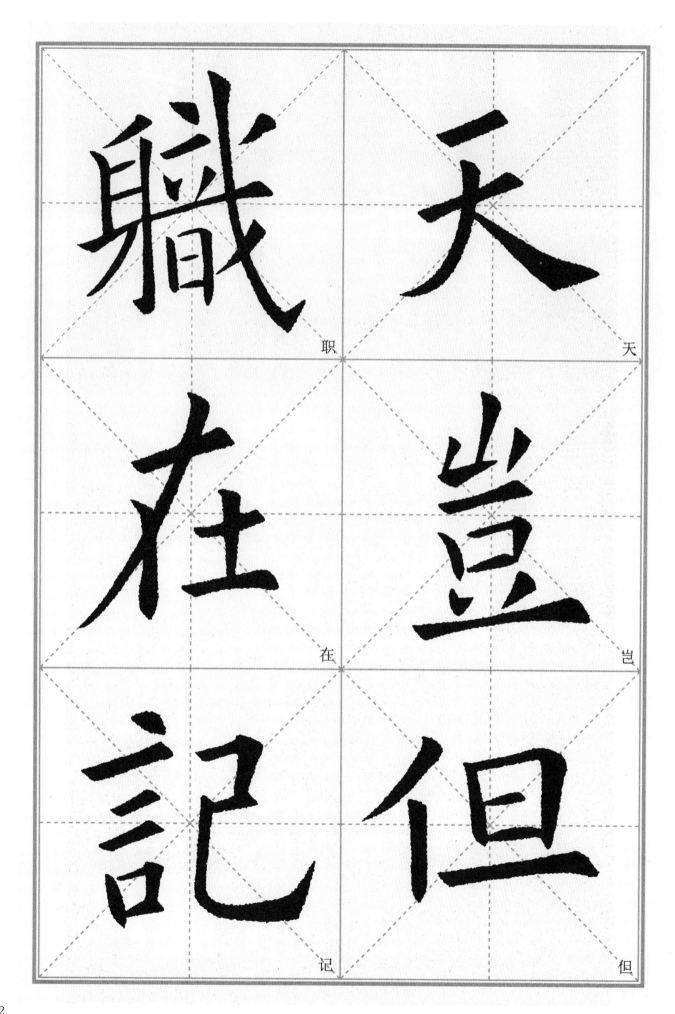

职　天
在　岂
记　但

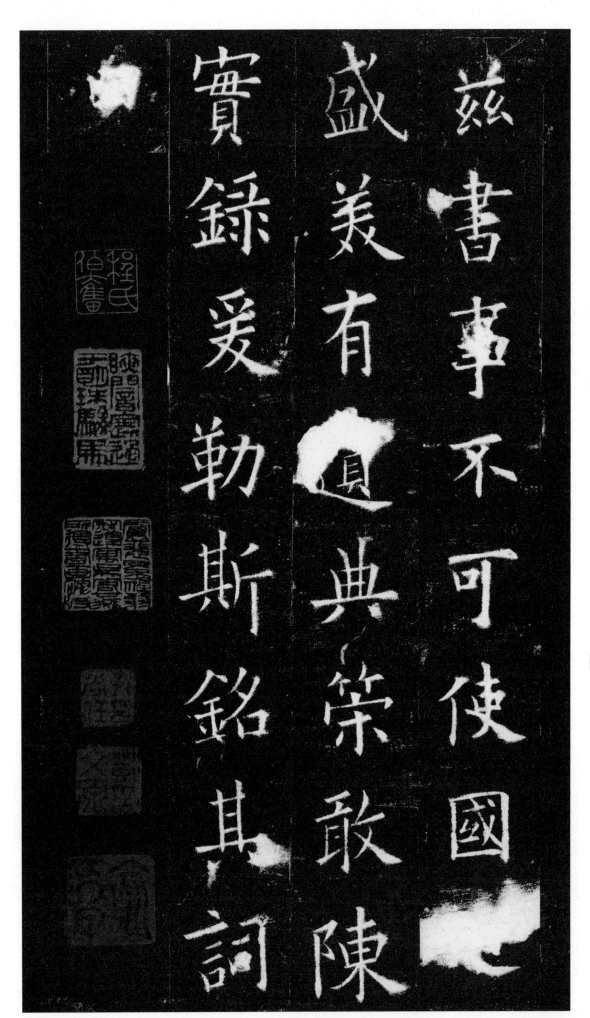

兹书事。不可使国之盛美。有遗典策（策）。敢陈实录。爰勒斯铭。其词曰。

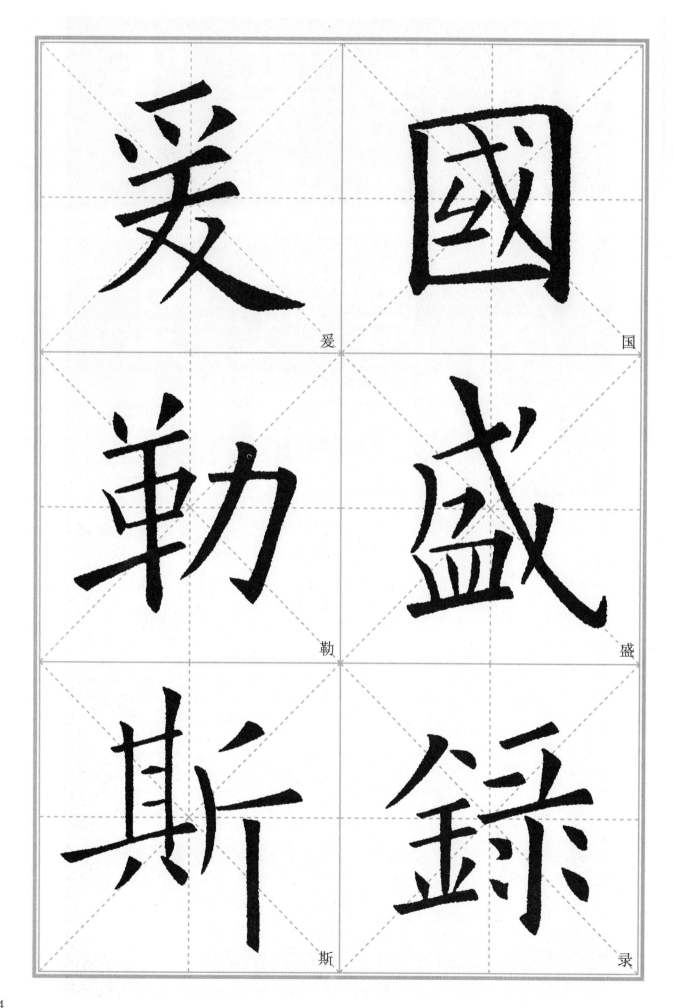

爱 爱

国 國

勒 勒

盛 盛

斯 斯

录 錄

54

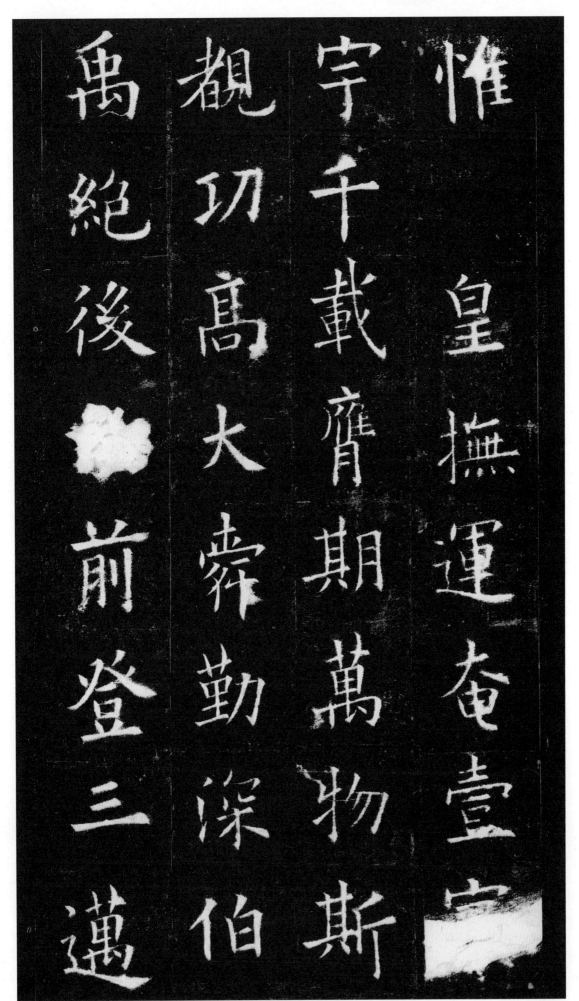

惟皇撫運。奄壹寰字。千載膺期。万物斯覩（睹）。功高大舜。勤深伯禹。绝后光前。登三迈

55

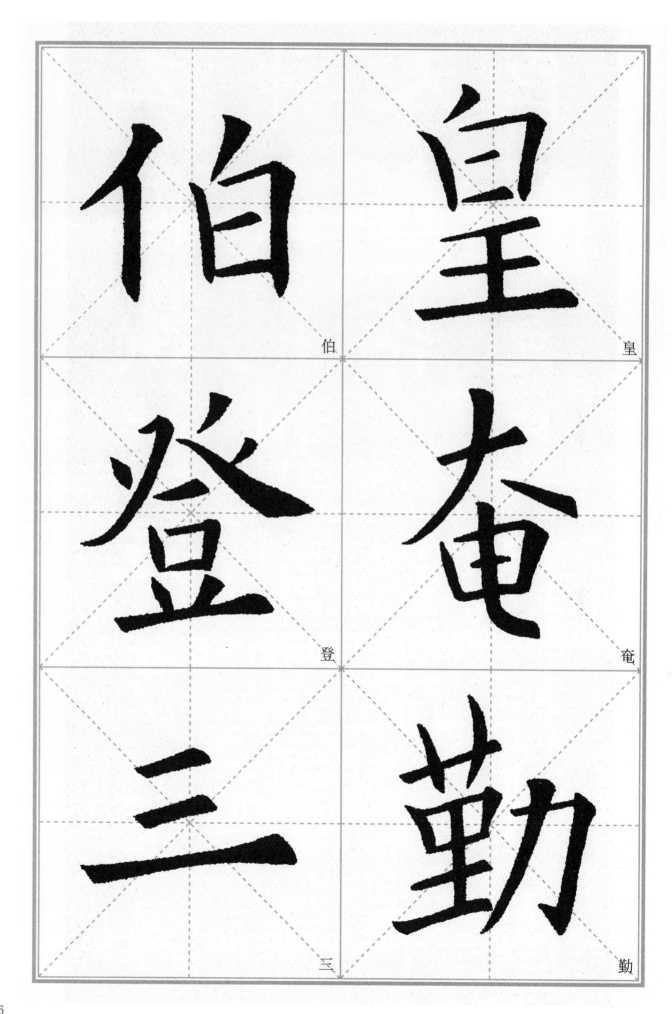

伯

皇

登

奄

三

勤

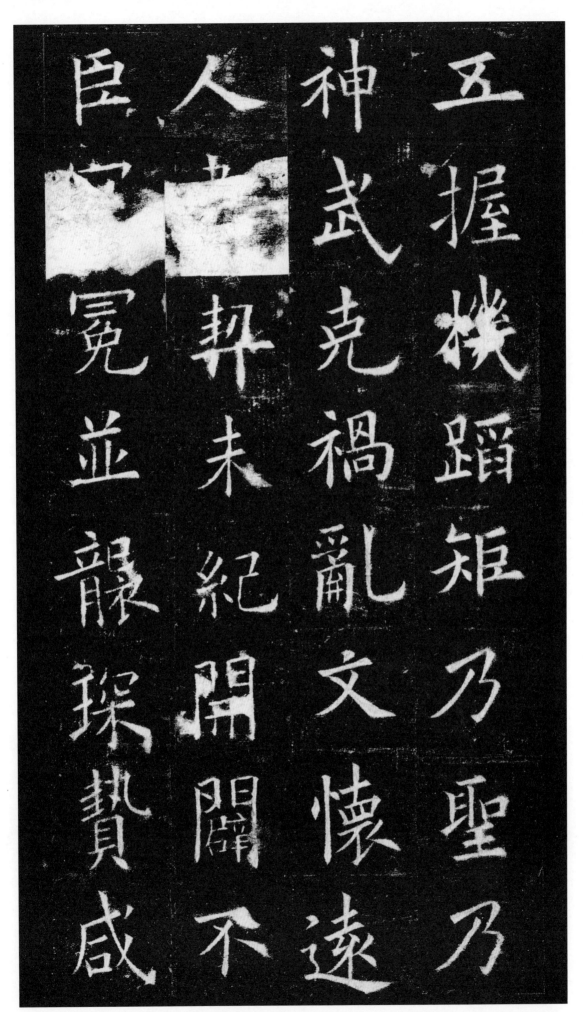

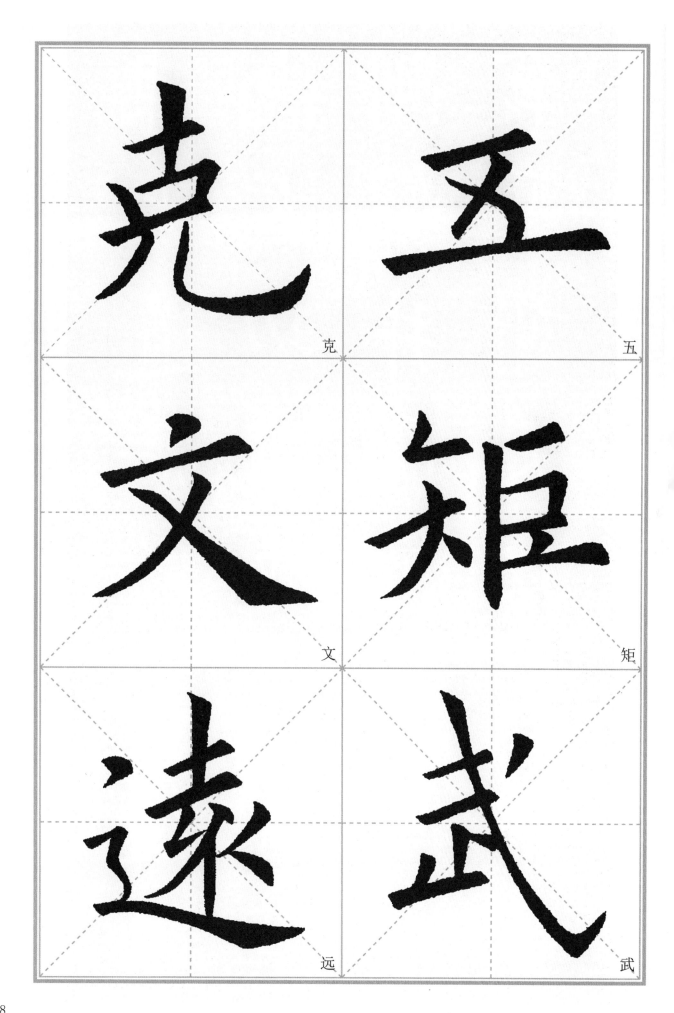

克

五

文

矩

远

武

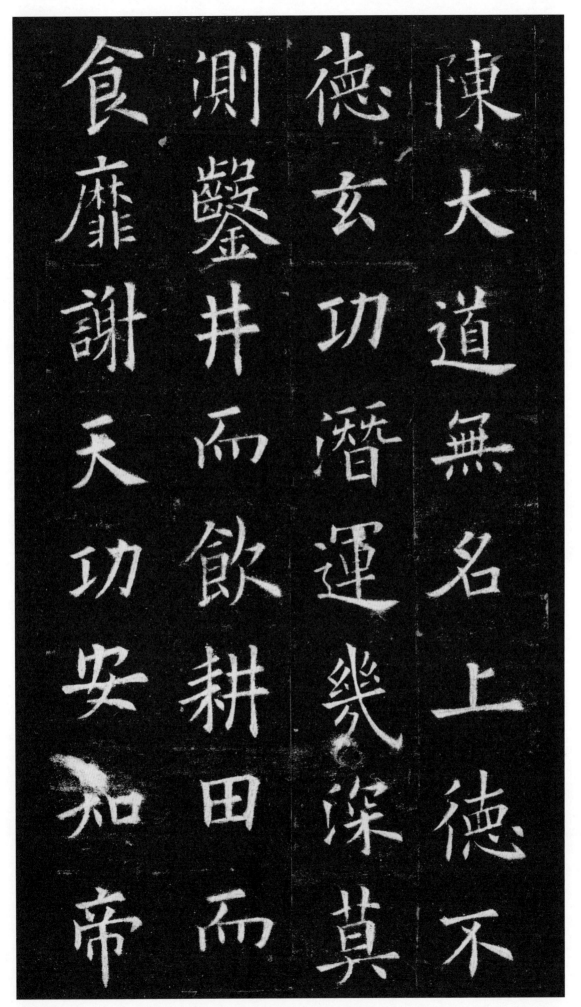

食靡谢天功安知帝
测鉴井而饮耕田而
德玄功潜运几深莫其
陈大道無名上德不

陈。大道无名。上德不德。玄功潜运。几深莫测。凿井而饮。耕田而食。靡谢天功。安知帝

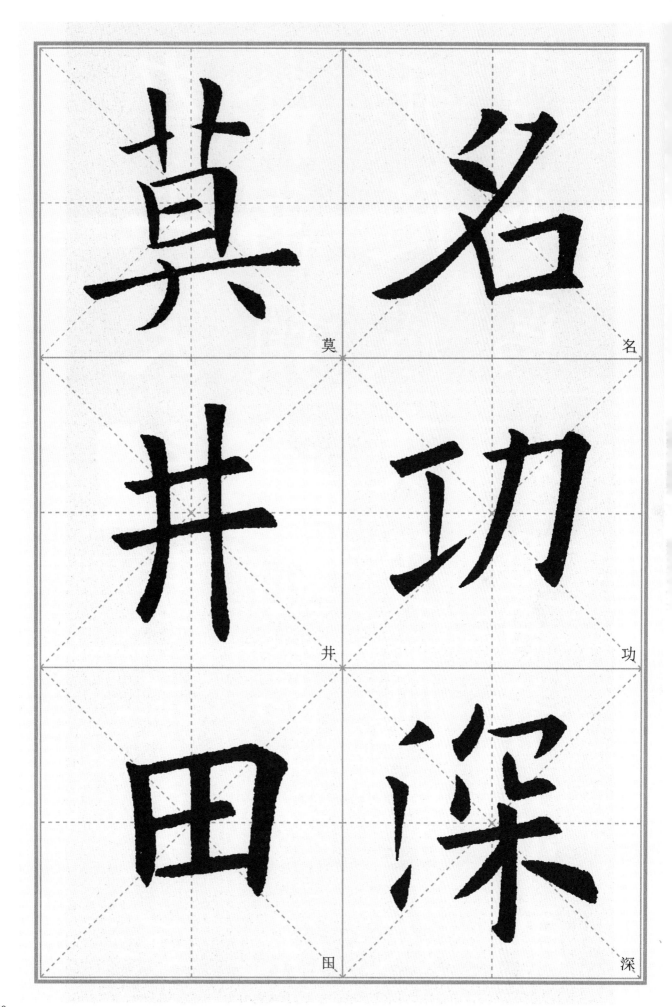

莫　名

井　功

田　深

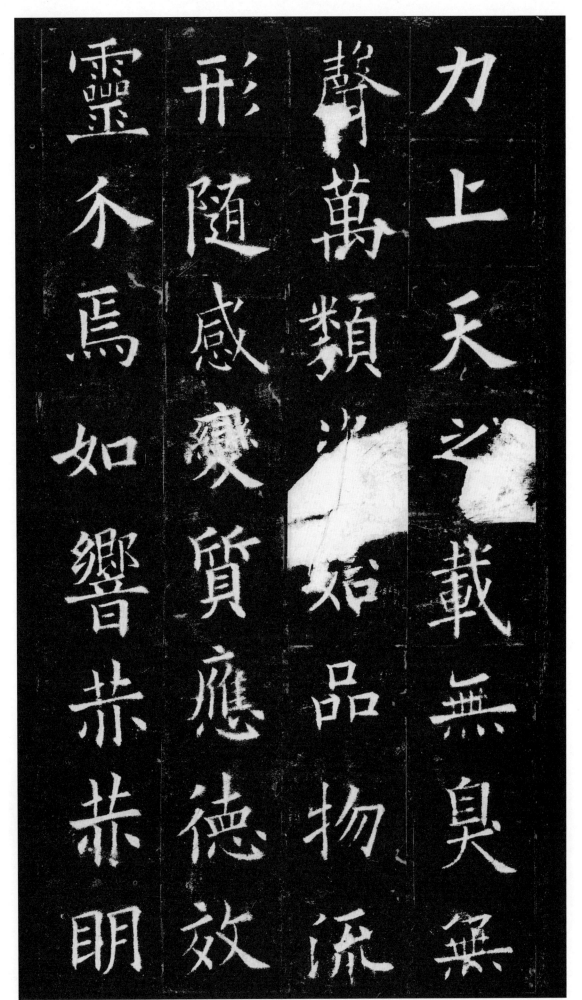

力。上天之载。无臭无声。万类<u>资</u>始。品物流形。随感变质。应德效灵。介焉如响。赫赫明

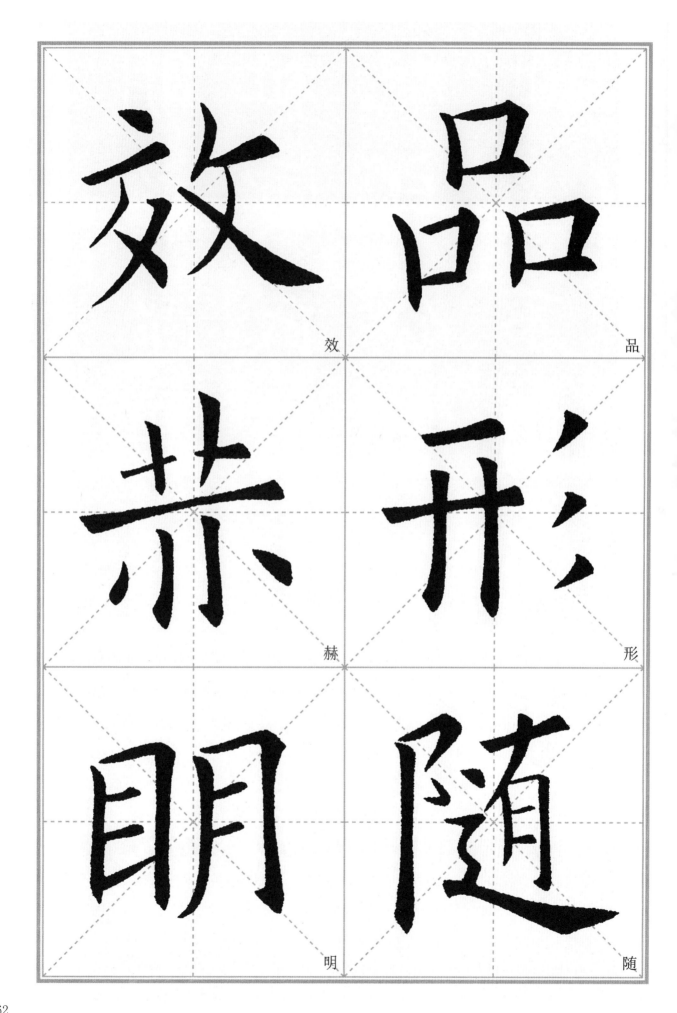

効

品

赫

形

明

随

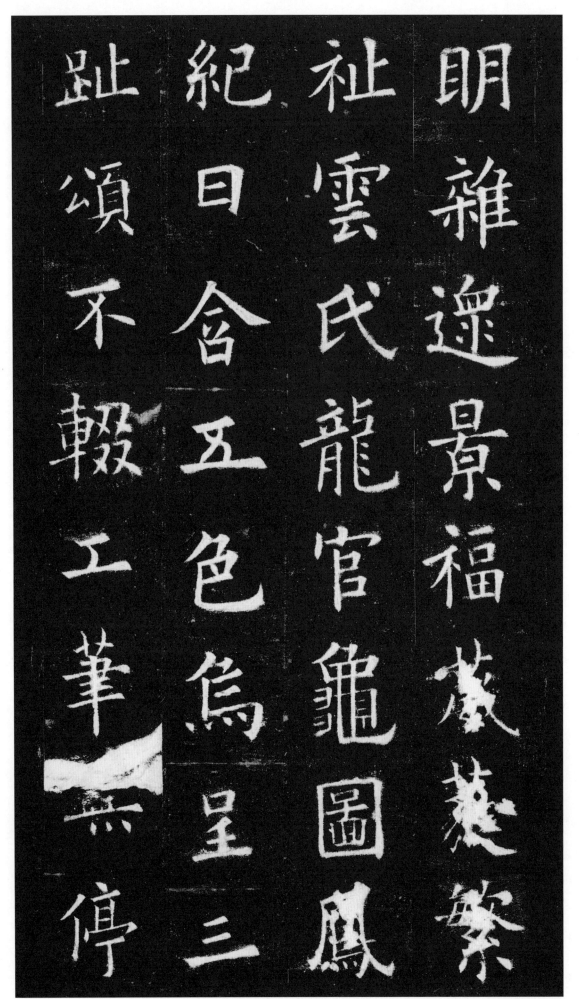

明。杂遝（沓）景福。葳蕤繁祉。云氏龙官。龟图凤纪。日含五色。乌呈三趾。颂不辍工笔无停

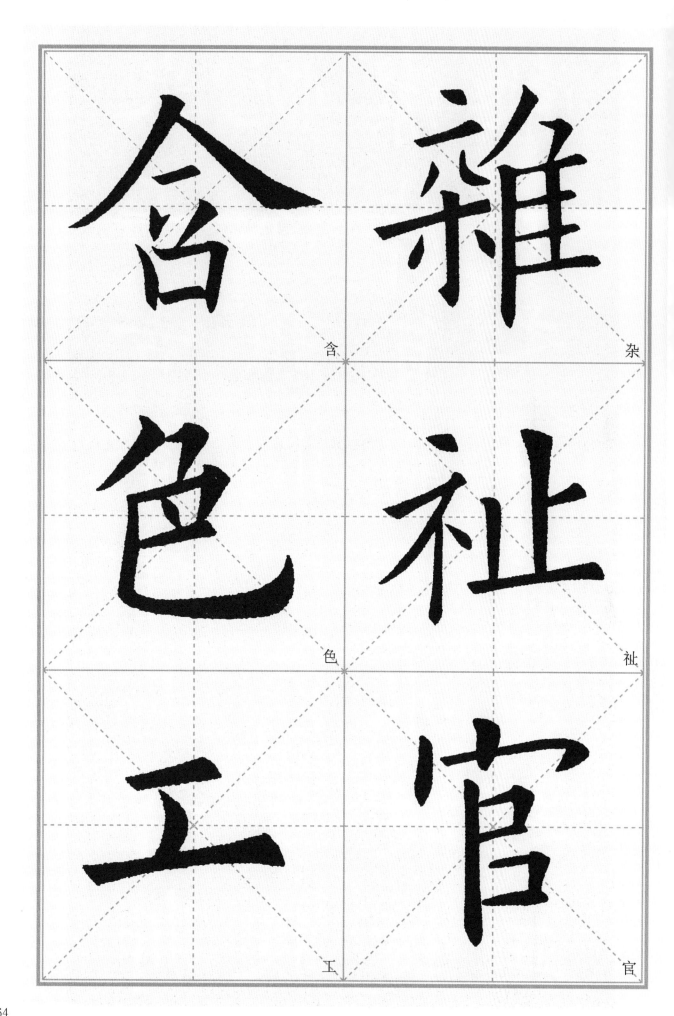

含　　杂

色　　祉

工　　官

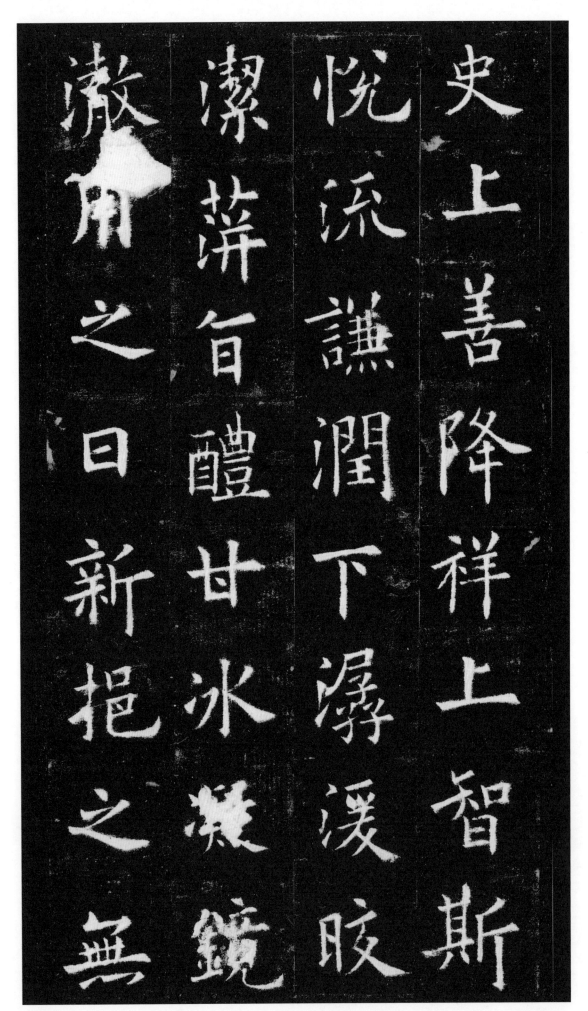

史上善降祥上智斯

悦流謙潤下潺湲胶

潔萍旨醴甘冰凝鏡澈

潋用之曰新挹之無

史。上善降祥。上智斯悦。流谦润下。潺湲皎洁。萍（萍）旨醴甘。冰凝镜澈。用之日新。挹之无

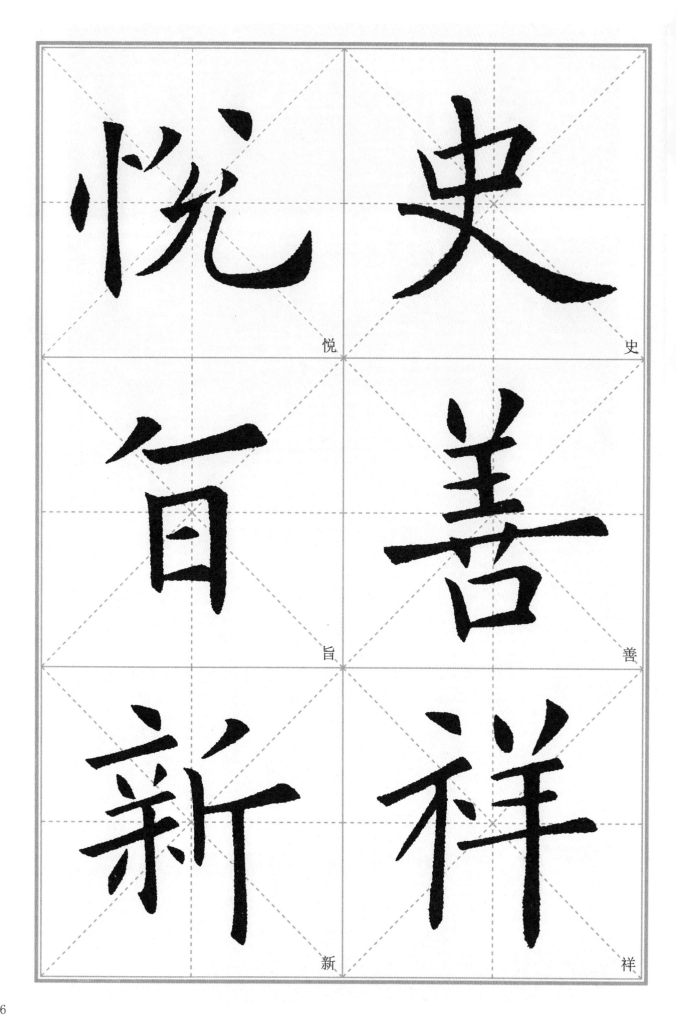

悦

史

旨

善

新

祥

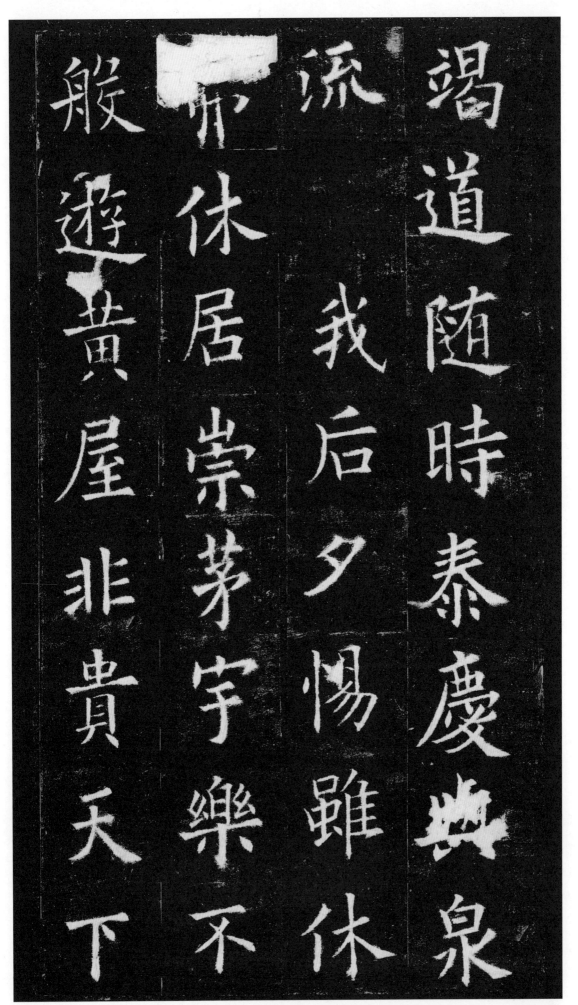

竭。道随时泰。庆与泉流。我后夕惕。虽休弗休。居崇茅字。乐不般遊（游）。黄屋非贵。天下

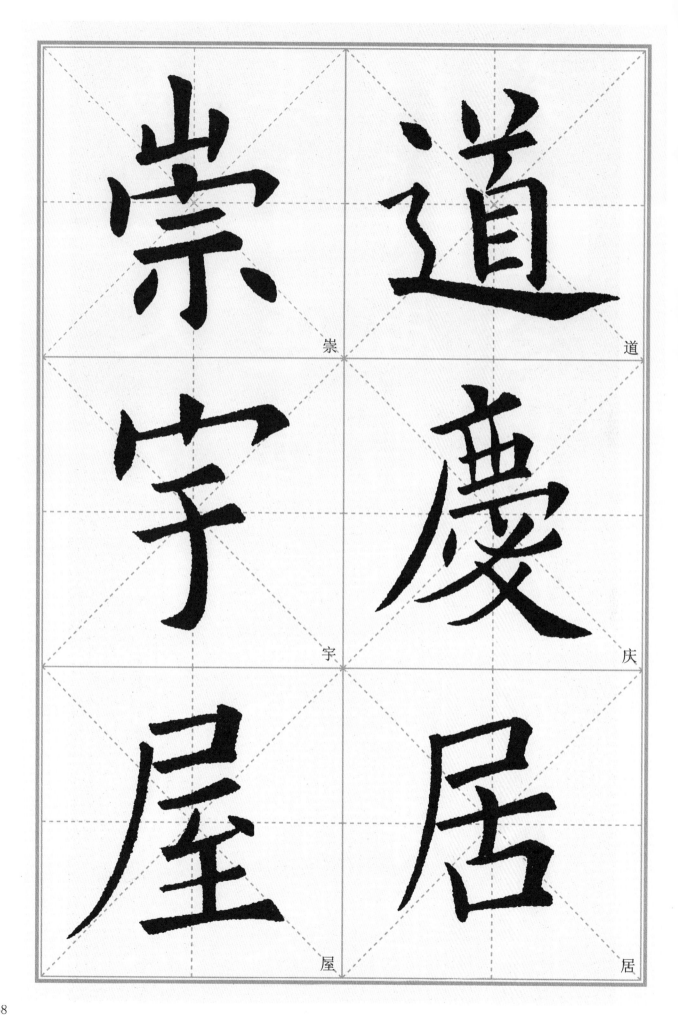

崇

道

宇

慶

屋

居

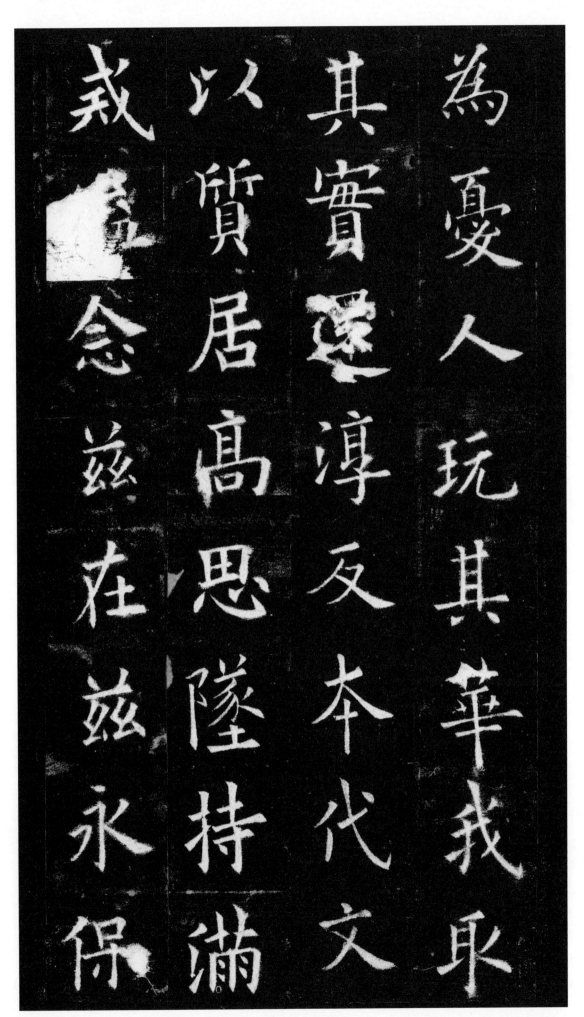

为忧。人玩其华。我取其实。还淳反本。代文以质。居高思坠。持满戒溢。念兹在兹。永保

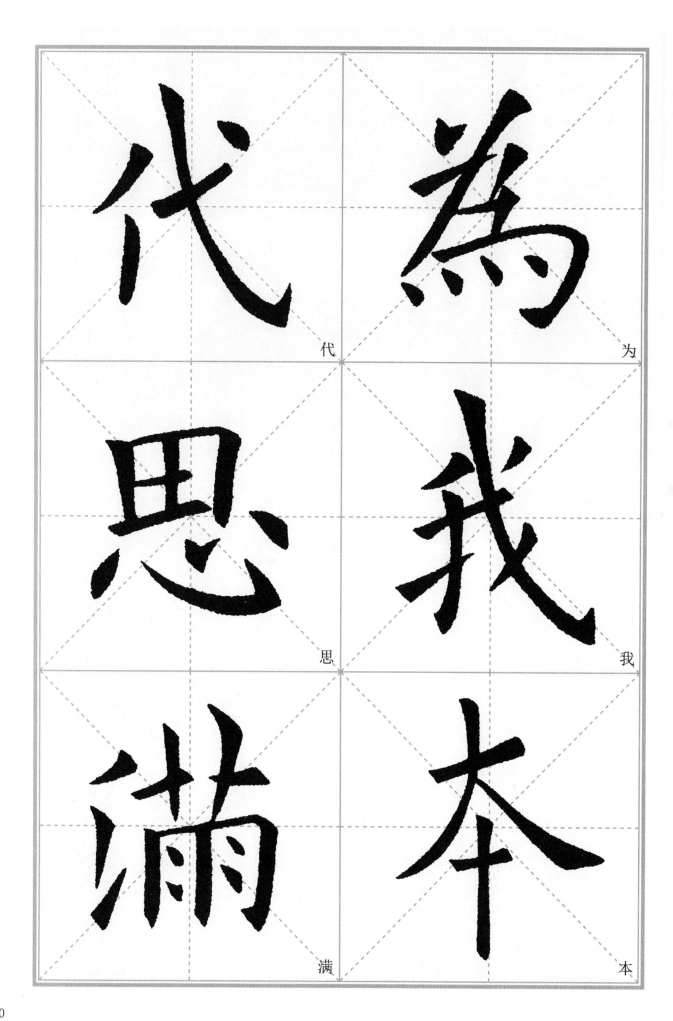

代

为

思

我

满

本

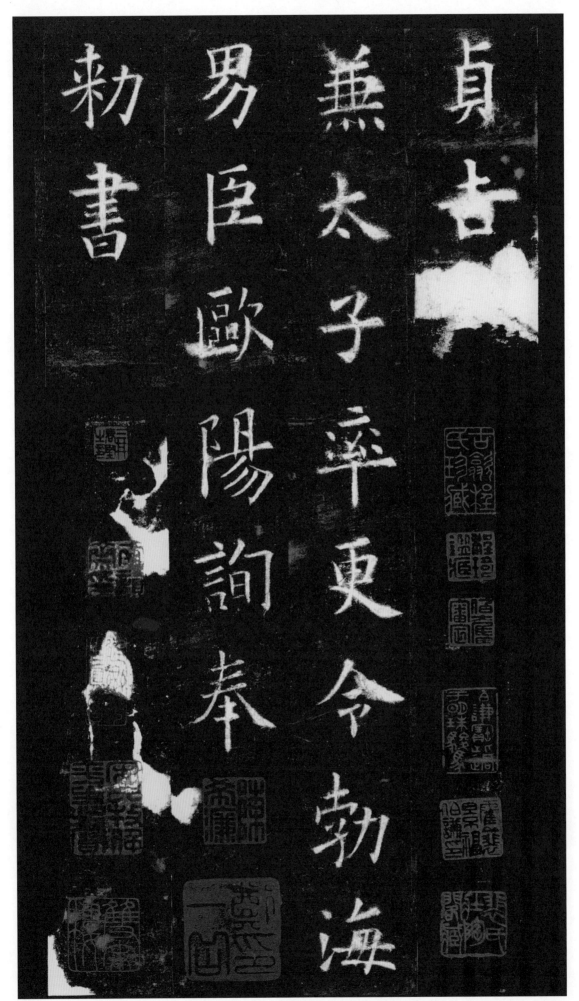

勅書 男臣歐陽詢奉 無太子率更令勅海

貞吉

貞吉。兼太子率更令。勃海男臣。欧阳询奉勅（敕）书。

询　男

奉　臣

书　阳

欧阳询与《九成宫醴泉铭》

　　欧阳询（557—641），字信本，潭州临湘（今湖南长沙）人，与颜真卿、柳公权、赵孟頫合称为"楷书四大家"。陈武帝永定元年生于广州，祖籍渤海千乘（今山东高青），14 岁时由父亲好友江总收养，后客居长安。隋朝一代，他仕途不畅，官至太常博士，无文名，仅以善书名重长安。唐初封为太子率更令，故称"欧阳率更"，卒于率更令上，享年 85 岁。欧阳询不仅是一位书法家，还是一位书法理论家，著有《八诀》《用笔论》《传授诀》《三十六法》等；他也是一位文学家，奉诏参修《陈书》《艺文类聚》。其书法平正中见险绝，楷书骨气劲峭，法度严整，为后代书家所重，世称"欧楷"。

　　《九成宫醴泉铭》碑石高 2.7 米，上宽 0.87 米，下宽 0.93 米，厚 0.27 米，碑额篆书，碑文楷书，二十四行，行五十字，魏徵撰文，欧阳询书，唐贞观六年六月立于麟游九成宫。九成宫乃隋唐帝王避暑行宫，碑载：贞观六年四月唐太宗至此，"历览台观，闲步西城之阴，踌躇高阁之下。俯察厥土，微觉有润，因而以杖导之，有泉随而涌出，乃承以石槛，引为一渠，其清若镜，味甘如醴。"说明了醴泉的由来，其铭末颂中有讽，乃魏徵对太宗之谏语。此碑乃欧阳询晚年手笔，法度严整，骨气劲峭，浑厚沉劲，意态饱满。表现了融隶于楷的特点，是欧阳询的代表作之一，有"正书第一""楷书极则"之誉。今此碑原石尚存，但经剜凿，损泐过多，已非原貌。本帖采用三井宋拓本，现藏于日本三井文库。

《九成宫醴泉铭》基本笔法

欧阳询楷书笔法特点显著，用笔以方为主，方圆结合。起笔转折棱角分明，笔画刚劲有力，粗细自然、匀称。整体凝重浑穆，中宫收紧，含蓄内敛，稳中寓险，点画灵动，富有变化，多取背势，敧侧揖让。

一、点　以右点为例，藏锋逆入，笔锋着纸较轻，折笔右下顿笔，向下方垂直铺毫行笔，向左上敛锋收笔。有左点、竖点、挑点、捺点等。

二、横　以长横为例，藏锋逆入，向右下作顿笔，提笔转锋，中锋行笔，略右上倾斜，行至尾端，将毫铺足，提笔向左回锋收笔。有短横、尖横等。

三、竖　以垂露竖为例，藏锋逆入，向右下作顿笔。中锋下行，渐行渐铺毫，行笔至末端，稍提笔向下作顿，回锋收笔。有悬针竖、短竖等。

四、撇　以短撇为例，起笔与竖画同，藏锋逆入，右下顿笔，提笔转锋，左下行笔，渐行渐提，顺势出锋，力至笔端，整体短劲平直。有长撇、竖撇等。

五、捺　以长捺为例，顺承上一笔画之势，笔锋直接入纸，向右下方行笔，渐行渐铺毫，至捺角处，将铺毫渐提渐收，笔离纸面。有平捺、反捺。

六、折　以横折为例，起笔写法与横画同，中锋铺毫行笔，转折处先提笔，向右下作顿笔后调锋向下行笔，如垂露竖收笔。有竖折、撇折。

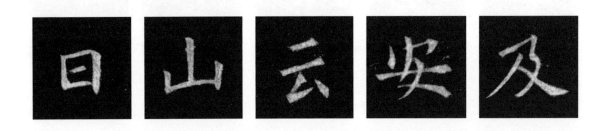

七、钩　以竖钩为例，起笔与竖画相同，向下中锋行笔，中间直立挺劲。向左下顿笔，驻锋蓄势，提笔向左出锋，锋颖不宜太露。有横钩、斜钩、心钩、竖弯钩等。

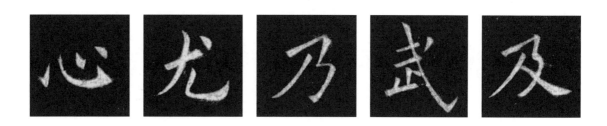

八、挑　起笔藏锋逆入，向右上提笔铺毫行笔，渐行渐提，右上方挑出，力至笔尖。

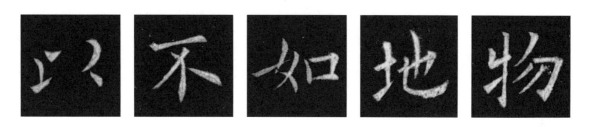